帶著──
GXR散步去吧

如果你正在找一台能隨身攜帶的相機，
當然就要選輕便、操作簡單、
又兼具優異畫質與性能的機種。

輕巧的機身結合專業的性能，
GXR正是一台符合你各種需求的相機。

隨著最新「GXR MOUNT A12」鏡頭接環模組的推出，
不僅能安裝LEICA M型接環鏡頭，
也擴展了使用GXR的樂趣。

可同時交換鏡頭與感光元件模組的概念，
讓GXR產生無限的可能性。

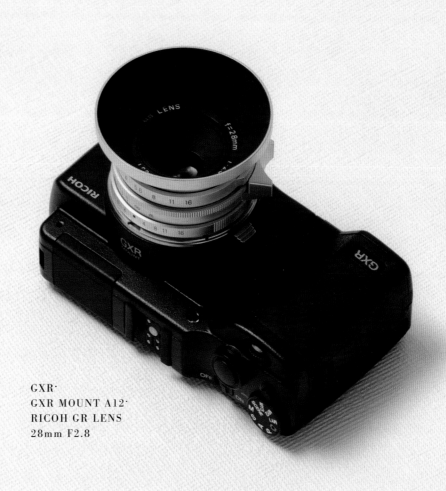

GXR・
GXR MOUNT A12・
RICOH GR LENS
28mm F2.8

※ 以下網址提供香港理光與台灣
代理商產品的資訊。
http://www.ricoh.com.hk/en/
dccontact.aspx
※ 本書內的照片，全部以 JPEG
圖檔拍攝，並無以 RAW 或是軟
體後製。
※ 本 書 為 以 GXR 機 能 韌 體
Ver.1.40 版製作，細微部份依韌
體版本會有所不同。

Contents

Cover Photo / Hongo Jin
北鄉 仁

GR LENS
A12 28mm F2.5

CMOS APS-C (23.6×15.7mm)	28mm 定焦
最近對焦距離 20cm	1230 萬畫素

RICOH LENS
S10 24-72mm
F2.5-4.4 VC

CCD 1/1.7吋	24-72mm 3倍光學變焦
最近對焦距離 1cm	1000 萬畫素

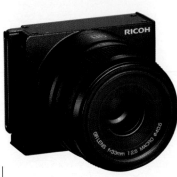

GR LENS
A12 50mm F2.5
MACRO

CMOS APS-C (23.6×15.7mm)	50mm 定焦
最近對焦距離 7cm	1230 萬畫素

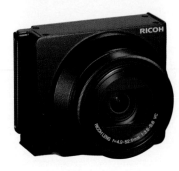

RICOH LENS
P10 28-300mm
F3.5-5.6 VC

CMOS 1/2.3吋	28-300mm 10.7倍光學變焦
最近對焦距離 1cm	1000 萬畫素

可交換鏡頭模組

將鏡頭與對應鏡頭特性的感光元件合而為一,就是 GXR 可交換鏡頭模組的概念。可交換鏡頭模組的優點在於交換鏡頭時不會有入塵的問題,並可針對鏡頭的特性搭配最合適的感光元件。自 2011 年秋天為止,已推出 28mm 與 50mm 定焦、以及 24-72mm 與 28-300mm 變焦鏡頭模組,定焦鏡頭模組搭配了 APS-C 尺寸的感光元件,再加上期盼已久的 LEICA M 接環模組「GXR MOUNT A12」,讓產品更趨完整。

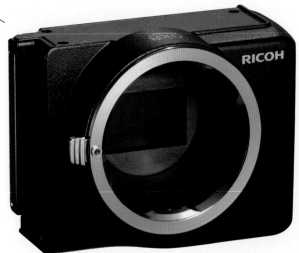

GXR MOUNT
A12

CMOS APS-C (23.6×15.7mm)	對應LEICA M接環鏡頭
1/4000秒 高速快門	1230 萬畫素

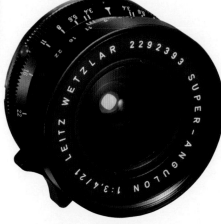

M MOUNT
LENS

延續過往 LEICA M接環鏡頭的歷史

開創 35mm 底片相機歷史的 LEICA,1954 年於世界各國推出了 LEICA M 接環鏡頭,生產許多經典銘鏡,並創造美麗的照片。

RICOH GXR
Interchangeable U

兼顧輕便性與畫質
「GXR可交換鏡頭模組」

GXR 定位為無反光鏡之單眼數位相機，但擁有與其他單眼數位相機相異的結構。市面上現有的無反光鏡之單眼數位相機，只能更換鏡頭，但 GXR 採用了鏡頭與感光元件合而為一的更換模組，在更換鏡頭時感光元件不會外露，不用擔心入塵的問題。將鏡頭模組滑動至機身的更換方式也相當簡單，放在家裡時只要裝上鏡頭蓋即可。由於鏡頭與感光元件同時進行研發，不僅能將鏡頭模組的體積縮小，在光學設計上更能完全發揮出來感光元件的長處與性能。

感光元件面積越大，越能吸收更多的光線，即使畫素提高也能有效抑制雜訊，發揮最優異的畫質，但缺點在於高耗電與成本增加。此外，採用了大尺寸的感光元件，卻搭配標準性能之變焦鏡頭，也會顯得大材小用，因此 GXR 開發了重視輕便性的變焦鏡頭模組，可選用 1/2.3 吋 CMOS 或 1/1.7 吋 CCD，提供平實的售價。高性能定焦鏡頭模組搭配了 APS-C 尺寸之 CMOS 感光元件，拍照時可輕鬆創造淺景深效果。

最新推出的 GXR MOUNT A12 為單純的鏡頭接環模組，讓擁有 LEICA M 接環鏡頭的玩家得以讓老鏡頭重生，並體驗 GXR 的魅力。

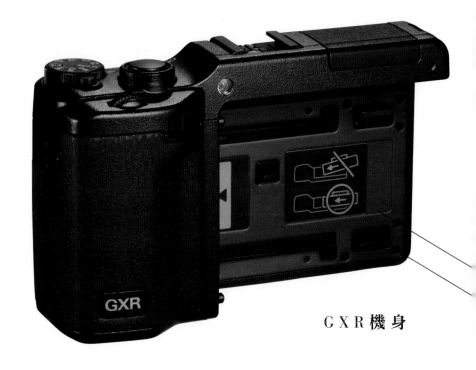

GXR 機身

可交換式
鏡頭模組的特徵

此結構設計不需考慮到後焦（鏡頭最後一面鏡片到感光元件的距離）的問題，一舉提升鏡頭與感光元件的性能，經過合理化的構想，得以實現輕巧的機身體積，以及能與單眼數位相機抗衡的高動態範圍與解析度。

RICOH GXR

GXR 能依據每顆鏡頭的特性，分別選用最合適的感光元件尺寸，並搭配影像處理系統。

一般的可交換式鏡頭相機

無法改變感光元件尺寸與影像處理系統，原廠鏡頭也是依據固定的規格來加以設計。

P008 -

S10
(RICOH LENS S10 24-72mm F2.5-4.4 VC)

P014 -

P10
(RICOH LENS P10 28-300mm F3.5-5.6 VC)

P020 -

28mm
(GR LENS A12 28mm F2.5)

P026 -

50mm
(GR LENS A12 50mm F2.5 MACRO)

P034 -

GXR MOUNT
A12

Works

用可交換鏡頭模組的數位相機來拍照吧

RICOH GXR 是一台前所未見，不僅獨特而且能替換感光元件鏡頭的數位相機。
攝影師藤田一咲平日最愛使用的 GXR，在日本及海外各地拍攝一年四季的風景、
人物等各式各樣照片。接下來我們將請藤田先生透過這些照片，為大家介紹
RICOH GXR 的魅力與各式實用的拍攝技巧。

PHOTO & TEXT ／藤田一咲　ISSAQUE FOUJITA

藤田一咲流 GXR 的絕妙風格

Ⓟrofile

藤田一咲

出身於東京都。為自由派攝影
師，又稱慵懶風攝影家。著有
《我與萊卡之旅》、《與哈蘇相機
相處的時光》（枻出版社）、《沙
漠》（光村推古書院）、《隨心所
欲的相機 BOOK》（玄光社）等
多部著作。
http://issaque.com

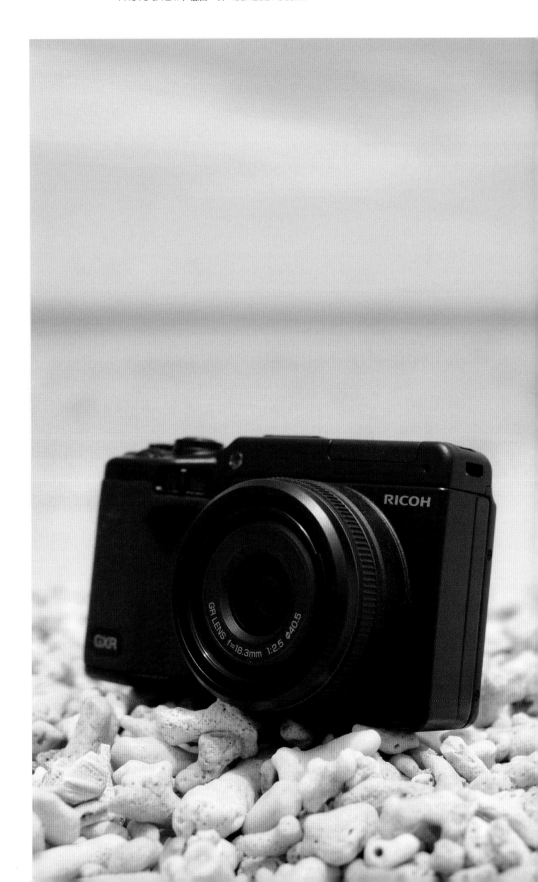

S10

RICOH LENS
*S10 24-72mm F2.5-4.4 VC

<u>Works</u>
*** GXR·S10

CAMERA UNIT
RICOH LENS
S10 24-72mm F2.5-4.4 VC

Point

· 24-72mm 的光學 3 倍廣角變焦 ·1000 萬畫素
· 無論焦距多長，皆能展現超高的光學性能
· 微距攝影最近可達到約 1cm 的拍攝距離
· 採用高感度的 CCD 感光元件，能夠呈現出自然的高畫質
· 擁有防手震機能，透過高感度設定，能拍出清晰的照片。

RICOH LENS S10 24-72mm F2.5-4.4 VC（鏡頭焦段：41mm）
圖像尺寸：L 4：3／圖像格式：Fine JPEG／圖像設定：自然模式
攝影模式：光圈優先 [A]／ISO 感光度：ISO400
白平衡：戶外／快門速度：1/440 秒
光圈：F3.2／曝光補償：-0.3／無剪裁／拍攝地點：巴黎

S10 是用途廣泛的變焦鏡頭。
變焦距離從廣角到中望遠端，在
任何焦距都能拍出高解析度與明
暗對比的照片，是常用於拍攝各
種不同的物品的變焦鏡。

RICOH LENS S10 24-72mm F2.5-4.4 VC（鏡頭焦段：24mm）
圖像尺寸：L4：3／圖像格式：Fine JPEG／圖像設定：鮮豔模式
攝影模式：程序偏移 Program[P]／ISO 感光度：ISO400
白平衡：戶外／快門速度：1/250 秒
光圈：F4.1／曝光補償：-0.3／無剪裁／拍攝地點：東京

在光鮮亮麗銀座一隅的
狹小巷弄裡，即使用廣
角端 24mm 拍攝，照
片周邊部份也不會產生
歪斜或顏色模糊等問
題，能自然地呈現具有
遠近感的景象。

運用自如，值得一再玩味
令人著迷的變焦鏡

　RICOH GXR將機身與具
有感光元件的鏡頭結合的概
念，讓數位相機的功能變得更
多樣化，是風格獨具、相機界
中的「奇機」。

　GXR構造分為電源、操縱
鍵及推桿設計等操作部圖片顯
示屏、卡槽等的「機身模組」，
以及融合了鏡頭、感光元件、
圖像處理引擎的「鏡頭模組」。

　GXR最大的特色在於可透
過更換鏡頭模組，展現出更多
構圖。S10 是其中一種鏡頭模
組。S10 的 10 指的是1千萬畫
素，S 則是單純的略稱。然而
S10 的焦距，是以 35mm 底片
相機換算出 24mm 到 72mm 的
光學三倍變焦鏡頭。可涵蓋廣
角到中望遠距離，任何焦距都
能拍出高解析度與明暗對比的
照片，因此 S10 的 S 也被認為
是 Standard（標準）之意。

　實際上，無論是生活照或
活動照、旅行紀念、人像、隨
手拍、風景照或室內攝影等都
能應付自如，當做萬用鏡頭來
使用也非常稱職。使用S10，
能夠有更多構圖表現，並感受
到交換鏡頭時令人著迷的魅力。

RICOH LENS S10 24-72mm F2.5-4.4 VC（鏡頭焦段：35mm）
圖像尺寸：L1：1 ／圖像格式：Fine JPEG
圖像設定：懷舊／攝影模式：光圈優先 [A] ／ ISO 感光度：ISO200
白平衡：自動／快門速度：1/203 秒
光圈：F4.6 ／曝光補償：+0.3 ／無剪裁／拍攝地點：香港

 GXR 的圖像設定除了「鮮艷」「標準」「自然」等色彩模式外，也有「黑
白模式」可選擇成黑白或懷舊、藍色等五種調色模式的「黑白（TE）」
濾鏡。圖像尺寸則可設定為 16：9、4：3、3：2、1：1。

RICOH LENS S10 24-72mm F2.5-4.4 VC
（鏡頭焦段：24-72mm）
圖像尺寸：L4：3／圖像格式：Fine JPEG／圖像設定：鮮艷模式・自然模式
攝影模式：程序偏移 Program[P]・光圈優先 [A]／ISO 感光度：ISO200～800
白平衡：自動・戶外／快門速度：1/25～1/320 秒
光圈：F2.5～F7.1／曝光補償：-0.3～+0.3／無剪裁／拍攝地點：香港

使用常用變焦鏡頭的話，從標準到望遠距離都能輕
鬆地隨手拍攝；而用 24mm 寬廣的廣角端，拍攝狹
小房間中的人或物品時，也能從近距離拍攝強調遠
近感；或利用約 1cm 的微距近拍功能近距離拍攝。
在旅途中，無論是風景或人物、紀念照等各種場景，
都能以展現 GXR 的拍攝實力。近拍時，使用對焦測
光，半按快門，在鎖定對焦點的情形下調整自己的
身體前後位置會容易對焦。

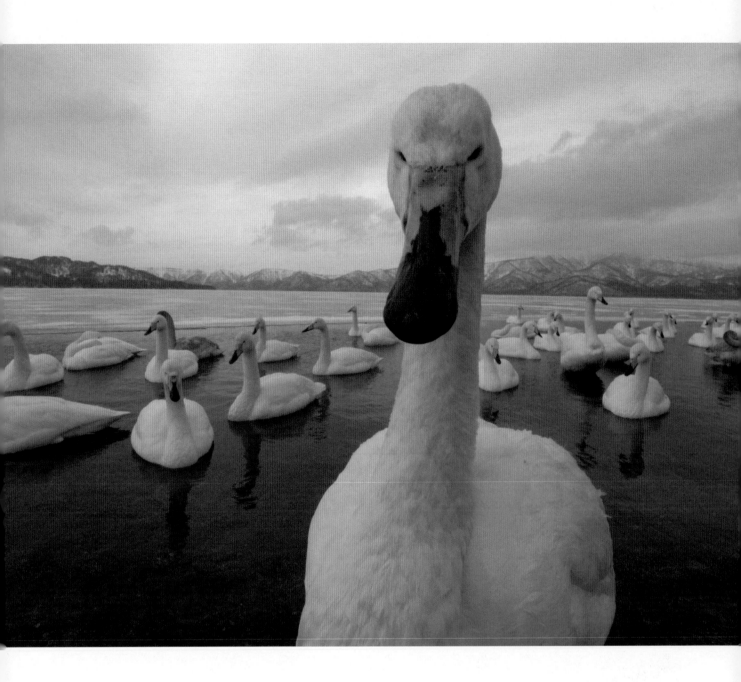

新手入門推薦
變焦鏡頭模組 S10

當打算買一台可換鏡頭的數位相機時，最令人猶豫的莫過於第一顆鏡頭該選哪一款吧。

GXR雖有推出變焦鏡頭與定焦鏡頭，但既然決定購買能替換鏡頭模組的數位相機，還是建議慢慢收集相當於變焦鏡頭焦段數量的定焦鏡頭。

不過，目前GXR的定焦鏡頭種類還不是非常多，而且比起帶很多顆小型定焦鏡頭出門，倒不如帶能從各種焦距拍照的變焦鏡頭更為方便。不想帶太多鏡頭出門的人，建議可將S10當做入門時的第一顆鏡頭。

GXR到目前2011秋天為止，雖然已推出S10及P10兩顆變焦鏡頭模組，但平時最常使用的還是S10。望遠端雖然是72mm，為中望遠距離，若是要記錄日常生活或是狹小窄道的街景，與其用望遠端拍攝，不如活用S10的廣角在小巷或是室內拍照，因此S10可說是一顆最適合新手的好鏡頭。

再者，若能多帶廣角鏡頭及望遠鏡頭一起出門，就能有比S10更多的構圖空間，感受到各種不同攝影的迷人魅力。

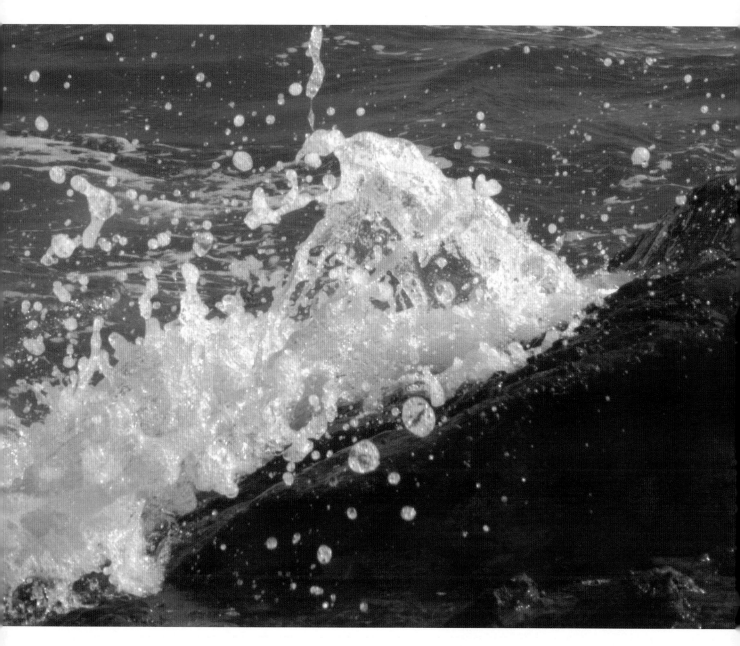

RICOH LENS S10 24-72mm F2.5-4.4 VC
使用 RICOH Tele-conversion Lens TC-1 外接增距鏡頭（鏡頭焦段：135mm）
圖像尺寸：L4：3／圖像格式：Fine JPEG／圖像設定：自然模式
攝影模式：程序偏移 Program[P]／ISO 感光度：ISO400
白平衡：戶外／快門速度：1/2000 秒
光圈：F12.6／曝光補償：-2.3／無剪裁／拍攝地點：千葉

在 S10 鏡頭模組專用的外接鏡頭中，TC-1 外接增距鏡頭（另售）延長焦距 1.88 倍，望遠距離可達到 135mm，能清楚的拍到距離遙遠的物體。上圖便是運用 TC-1 捕捉到海浪拍打岩石而濺起的瞬間。構圖是岩石的特寫，表現出衝擊性的一瞬間。使用 TC-1 時，可再搭配 RICOH HA-3 變焦專用套筒及遮光罩。遠距拍攝最擔心的手震問題，也因 S10 搭載 RICOH 獨家開發的相機晃動校正功能（Vibration Correction），而獲得有效的解決。（但還是不能太依賴相機晃動校正功能）

→ p012
RICOH LENS S10 24-72mm F2.5-4.4 VC
使用 RICOH Wide conversion lens DW-6 外接廣角鏡頭（鏡頭焦段：19mm）
圖像尺寸：L4：3／圖像格式：Fine JPEG／圖像設定：自然模式
攝影模式：光圈優先 [A]／ISO 感光度：ISO800
白平衡：戶外／快門速度：1/2000 秒
光圈：F9.1／曝光補償：±0／無剪裁／拍攝地點：北海道

拍攝時盡量靠近天鵝，另外為了拍出背景深遠的照片，使用 S10 鏡頭模組外接 DW-6 外接廣角鏡頭（另售）。DW-6 外接廣角鏡頭能拍出比 S10 的 24mm 廣角距離更廣並涵蓋背後及周圍的照片，因此更能強調遠近對比。DW-6 的廣角端焦距可達 0.79 倍的超廣角 19mm。該鏡頭是由三片玻璃鏡片所構成，能極力抑制球面像差或色像差，也能盡量校正成像彎曲的問題。使用 DW-6 時需加裝 RICOH HA-3 變焦專用套筒及遮光罩。

S10 24-72mm F2.5-4.4 VC
·Tele conversion lens TC-1

S10 24-72mm F2.5-4.4 VC
·Wide conversion lens DW-6

P10

CAMERA UNIT

RICOH LENS
*P10 28-300mm F3.5-5.6 VC

Works

GXR·P10

CAMERA UNIT
RICOH LENS
P10 28-300mm F3.5-5.6 VC

Point

· 具多用性的28-300mm光學10.7倍多段變焦、1000萬畫素
· 同時擁有高倍率及高畫質的鏡頭
· 陰暗場景也能重現極美的色階與色調
· 對物體近距拍攝的動態範圍連寫影像重疊模式
· 微距拍攝最短距離可到1cm

RICOH LENS P10 28-300mm F3.5-5.6 VC（鏡頭焦段：222mm）
圖像尺寸：L4：3／圖像格式：Fine JPEG／圖像設定：鮮豔模式
攝影模式：光圈優先 [A]／ISO 感光度：ISO100
白平衡：戶外／快門速度：1/380 秒
光圈：F4.5／曝光補償：±0／無剪裁／拍攝地點：北海道

P10 變焦鏡頭模組的拍攝距離
含 括 28mm 到 300mm，適
用於廣闊的風景或是距離遙遠
的物體。這張佇立於雪地中的
樹木，因為無法靠近拍攝，而
使用了 P10 的望遠端來拍攝。

RICOH LENS P10 28-300mm F3.5-5.6 VC（鏡頭焦段：50mm）
圖像尺寸：L4：3／圖像格式：Fine JPEG／圖像設定：自然模式
攝影模式：光圈優先 [A]／ISO 感光度：ISO400
白平衡：戶外／快門速度：1/930 秒
光圈：F8.7／曝光補償：+1／無剪裁／拍攝地點：東京

路途中的一景，這應該是櫻花的一種吧。P10很適合拍攝像這種春陽穿透花瓣的美麗景象，是顆使用廣泛，拿來拍攝日常生活中各種景物都很方便的變焦鏡頭。

從廣角到專業的望遠距離
其表現更上一層樓

雖然 P10 的 10 與 S10 的 10 一樣是代表 1 千萬畫素，但 P 所代表的意義為何，S10 的 S 又是什麼意思，這些官方都未曾發表。不過我想 P10 的 P 在廣範意義來說，應該也有「表現」（performance）的意思吧。

同樣的，P10 是一顆從廣角端 28mm 到望遠距離 300mm 為止，都能含括的光學 10 點 7 倍的變焦鏡頭。不難想像，以這樣的變焦倍率，能呈現出多麼廣大的世界。也就是說，單單使用這個鏡頭模組的廣角拍攝，就能強調物體遠近感，表現出空間的寬度及深度，而利用遠距拍攝則能拉近遠物，也能將小動物之類的物體放大拍攝。

因為這個因素，雖然 P10 與 S10 的功能有不少重疊的地方，但如果要區分出各自的長處，可以說 P10 主要表現在於望遠端，S10 則是在於廣角端。

兩顆鏡頭都是小且輕巧的鏡頭，同時攜帶也不會覺得麻煩或是造成負擔，如果能一起帶著是最好的。這樣一來就能隨時依當時的氣氛或拍攝目的、場景來選擇使用哪一顆鏡頭。

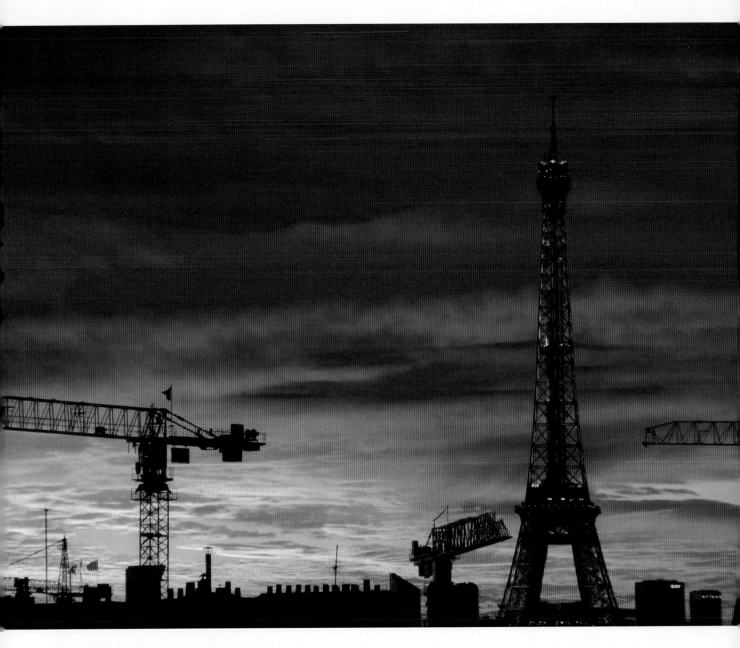

RICOH LENS P10 28-300mm F3.5-5.6 VC（鏡頭焦段：282mm）
圖像尺寸：L4：3／圖像格式：Fine JPEG／圖像設定：自然模式
攝影模式：光圈優先 [A]／ISO 感光度：ISO800
白平衡：戶外／快門速度：1/80 秒
光圈：F4.8／曝光補償：+1／無剪裁／拍攝地點：巴黎

P10 所採用的背照
式 CMOS 影像感光
元件，即使是陰暗的
場景，也能夠再現色
階及色調的美感，
並搭載 RICOH 獨家
開發的相機防手震機
能。利用 P10 的「降
噪功能」，將降噪設
定為 MAX 並手持拍
攝。在夜幕低垂的傍
晚拍攝艾菲爾鐵塔，
也能呈現出如此自然
且高畫質的作品。

RICOH LENS
P10 28-300mm F3.5-5.6 VC
（鏡頭焦段：85mm）
照片尺寸：L4：3
照片格式：Fine JPEG
圖像設定：自然模式
攝影模式：光圈優先 [A]
ISO 感光度：ISO400
白平衡：戶外
快門速度：1/200 秒
光圈：F4.6／曝光補償：+0.3
無剪裁／拍攝地點：巴黎

P10 的望遠距離可達 300mm，
是相當實用的鏡頭。即使是有點
難以靠近的物體，也能在中長遠
距離外輕鬆拍攝，很適合拿來用
於一般日常的隨手拍。

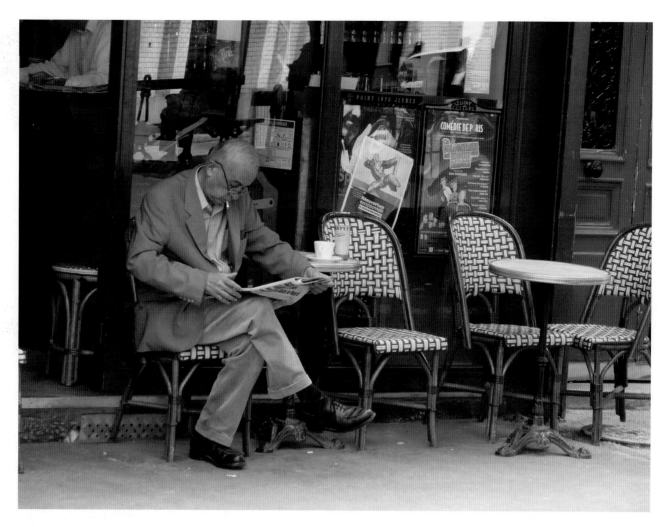

RICOH LENS P10 28-300mm F3.5-5.6 VC（鏡頭焦段：166mm）
圖像尺寸：L4：3／圖像格式：Fine JPEG／圖像設定：自然模式
攝影模式：光圈優先 [A]／ISO 感光度：ISO400
白平衡：戶外／快門速度：1/125 秒
光圈：F5.4／曝光補償：+0.3／無剪裁／拍攝地點：巴黎

從馬路上的另一頭拍攝坐在咖啡店裡的男性。將焦距調到望遠端，被拍攝的人就
不會察覺到鏡頭的存在，能夠輕鬆捕捉到自然的氣氛及表情。

RICOH LENS P10 28-300mm F3.5-5.6 VC（鏡頭焦段：50mm）
圖像尺寸：L4：3／圖像格式：Fine JPEG／圖像設定：自然模式
攝影模式：光圈優先 [A]／ISO 感光度：ISO400
白平衡：戶外／快門速度：1/13 秒
光圈：F4.3／曝光補償：-0.3／無剪裁／拍攝地點：巴黎

在旅途中找間有名的咖啡
廳，喝杯咖啡做為紀念，
並把小小的義式濃縮咖啡
杯拍了下來。P10 不只重
於廣角或望遠拍攝，連近
拍功能也相當好用。

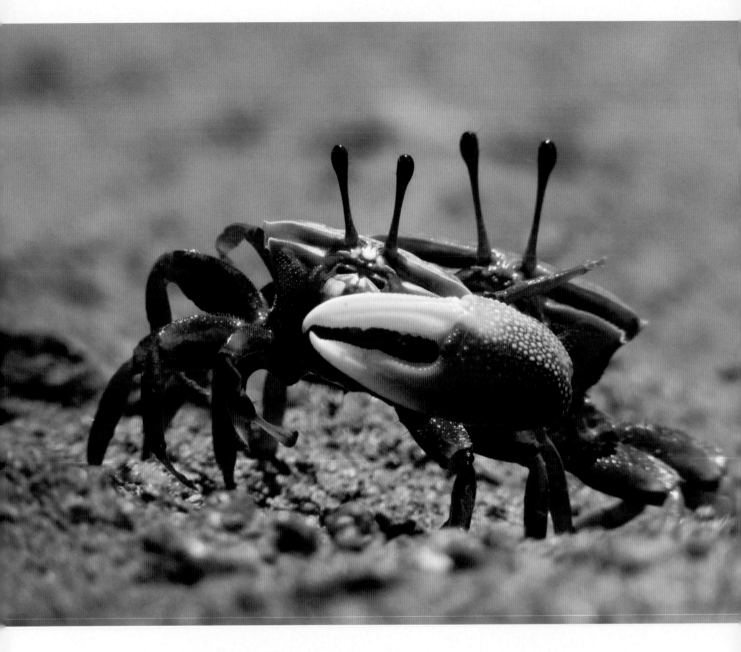

RICOH LENS P10 28-300mm F3.5-5.6 VC（鏡頭焦段：300mm）
圖像尺寸：L4：3 ∕圖像格式：Fine JPEG ∕圖像設定：自然模式
攝影模式：光圈優先 [A] ∕ ISO 感光度：ISO400
白平衡：戶外 ∕快門速度：1/2000 秒
光圈：F7.7 ∕曝光補償：-0.3 ∕無剪裁 ∕拍攝地點：石垣島

生活在紅樹林濕地裡的螃蟹，非常小巧，警戒心強，動作又迅速，很難靠近拍攝。這張照片是利用 P10 的望遠端拍攝出來的。

廣角、望遠、微距
散步時拍攝的最佳利器

P10 變焦鏡頭模組，是搭載從廣角 28mm 到超望遠距離 300mm的範圍都可進行拍攝的變焦鏡頭，集各種功能於一身，又非常小巧，無論是只帶著鏡頭或是裝在機身上，都能放進相機包中，攜帶方便。

在筆者的朋友們裡，有些人也總是將裝上P10的GXR隨身帶著走。只要有 28mm 的廣角端，就幾乎能拍攝所有的場景，但是像小朋友運動會之類的場合，就需要用到300mm遠距鏡頭。雖然是從一般家用的觀點出發，但仍有其道理存在。

筆者在郊外散步時，也常用 P10 來拍攝。不只限於大自然，在附近的公園散步時，筆者也會帶著它。不管是遠方的鳥兒，抑或是五彩繽紛的草木花朵，利用 P10 來拍照都能夠掌控自如。

P10 雖然是超望遠變焦鏡頭，但就連27公分的近距放大攝影也沒問題。無論是突顯被攝主體的近拍，或用廣角端、距離鏡頭前端1公分的微距拍攝也都可以輕鬆應付。從遠物到超近物，P10是在自然散步中的最佳利器。

RICOH LENS P10 28-300mm
F3.5-5.6VC（鏡頭焦段：300mm）
圖像尺寸：L4：3／圖像格式：Fine JPEG
圖像設定：自然模式
攝影模式：光圈優先 [A]／ISO 感光度：ISO800
白平衡：戶外／快門速度：1/73 秒
光圈：F15.4／曝光補償：-0.3
無剪裁／拍攝地點：石垣島

冠鷲全長約 55cm，其特徵是後腦勺白色羽毛
的冠羽。因為冠鷲警戒心強，會對鏡頭驅動的
聲音有反應而飛走，所以這張照片是在民宅的
屋簷下，運用望遠端 300mm 拍攝的照片。

28mm

*

CAMERA UNIT | GR LENS A12
28mm F2.5

Point

· 快拍及表現力均具有高度平衡、28mm 定焦鏡頭、1230 萬畫素
· 照片的各個角落都能呈現出高解析度、高對比
· 能活用鏡頭能力的 CMOS 高感光元件
· 能靈敏捕捉被攝主體的高速高準度 AF 自動對焦功能
· 能微調對焦的手動對焦功能

Works
*** GXR·28mm

CAMERA UNIT
GR LENS
A12 28mm F2.5

GR LENS A12 28mm F2.5 (鏡頭焦段：28mm)
圖像尺寸：L4：3 ／照片格式：Fine JPEG ／圖像設定：懷舊
攝影模式：光圈優先 [A] ／ ISO 感光度：ISO200
白平衡：戶外／快門速度：1/1230 秒
光圈：F4 ／曝光補償：-0.3 ／無剪裁／拍攝地點：千葉

使用廣角鏡頭才能呈現出的物體
景深，也非常適合用於拍攝風景
照。F4 的光圈設定值則是 GR
LENS A12 28mm 定焦鏡頭模
組中最銳利且對比度最高的。

GR LENS A12 28mm F2.5（鏡頭焦段：28mm）
圖像尺寸：L4：3／圖像格式：Fine JPEG／圖像設定：自然模式
攝影模式：光圈優先 [A]／ISO 感光度：ISO200
白平衡：戶外／快門速度：1/760 秒
光圈：F2.5／曝光補償：+1.3／無剪裁／拍攝地點：石垣島

28mm 定焦鏡頭模組
雖然是廣角鏡頭，但也
能活用淺景深的效果。
只要先自動對焦後再調
成手動對焦，就能快速
且細微地調整對焦點。

與變焦鏡頭的天壤之別
愛上定焦鏡頭的理由

A12．28mm鏡頭模組為定焦廣角鏡頭。定焦鏡頭的優點在於光學設計上採用結構更簡單的設定，能做出品質更好的優良鏡頭，這顆鏡頭也不例外。不只是如此，雖然官方並未公布，但A12鏡頭模組的A，所指的就是採用APS－C尺寸的高感光元件，而數字12所表達的是有效畫素高達1230萬，並搭載了不同於S10或P10的高性能影像處理引擎。這些設計所創造出的高畫質照片，從機身上的圖像顯示屏來看便可一目了然。畫面整體呈現出十分銳利的感覺，所拍出來的照片跟變焦鏡頭自然有著天壤之別了。

因此，將A12．28mm鏡頭模組做為隨身鏡頭，就能發揮廣角鏡頭特有的泛焦攝影（Pan Focus），拍出具有長景深的景物構圖，或是接近被攝主體拍出淺景深的效果，也能進行強調動態遠近感的拍攝。並且由於定焦鏡頭的驅動部份比變焦鏡頭來得短，所以在對焦速度上遠比變焦鏡頭來得更快。利用這個優點來拍生活中稍縱即逝的一瞬間，也是另一種非常值得玩味的樂趣。

GR LENS A12 28mm F2.5（鏡頭焦段：28mm）
圖像尺寸：L4：3／圖像格式：Fine JPEG／圖像設定：自然模式
攝影模式：光圈優先 [A] ／ ISO 感光度：ISO800
白平衡：戶外／快門速度：1/73 秒
光圈：F3.2／曝光補償：-0.7／無剪裁／拍攝地點：熊本

焦距 28mm 的廣角鏡頭適用於無法轉身的
狹小場所，或是近距離拍攝桌上的物品，更
是旅途中隨手拍攝的好夥伴。

←

GR LENS A12 28mm F2.5（鏡頭焦段：28mm）
圖像尺寸：L1：1 ／圖像格式：Fine JPEG／圖像設定：鮮豔模式
攝影模式：光圈優先 [A] ／ ISO 感光度：ISO800
白平衡：戶外／快門速度：1/570 秒～ 1/2500 秒
光圈：F2.5～ F8 ／曝光補償：+0.3～ +1.3 ／無剪裁／拍攝地點：高知

高知市的「周日市場」。阿姨們販賣著當地
的蔬菜或菜刀等物品。28mm 定焦鏡頭兼
具速拍性及表現力，很適合當作隨身鏡頭。

GR LENS A12 28mm F2.5（鏡頭焦段：28mm）
圖像尺寸：L4：3／圖像格式：Fine JPEG／圖像設定：自然模式
攝影模式：光圈優先 [A] ／ ISO 感光度：ISO200
白平衡：戶外／快門速度：1/217 秒
光圈：F8／曝光補償：±0／無剪裁／拍攝地點：北海道

雖然沒有微距拍攝的功能，最短的攝影距離也約20cm，但由於搭載了高感光元件，畫面周邊皆能呈現銳利且清晰的效果，無論是立體感或空間感都相當豐富。

定焦鏡頭的入門款
28ｍｍ定焦鏡頭模組

想要買GXR的人，會想要分別使用定焦鏡頭，是很理所當然的想法。由於定焦鏡頭與變焦鏡頭不同，在設計上只有一個焦段，不能移動焦點距離，所以具有相當優秀而且平衡度比變焦鏡頭來得更好的成像能力。

不過因為定焦鏡頭只有一個固定視角，只能靠著移動身體、到處走動來思考構圖，而且有很多場景光靠一顆定焦鏡頭其實是無法拍攝的。

雖然說定焦鏡頭不太方便，但具有能夠呈現高畫質的特點。不過筆者認為，定焦鏡頭並不是只擁有高畫質這個優點而已。

變焦鏡頭的畫質當然也不錯，但過度依賴變焦鏡頭的便利性，而忘記思考構圖是不行的。這裡所指的不只是拍攝張數，而是需要更細心地觀察，盡可能去感覺主題的表現方式與距離感，一邊按下快門，這才是攝影的醍醐味。習慣定焦鏡頭的視角範圍後，就能自然浮現構圖畫面，這也是定焦鏡頭的另一個優點。若想體驗享受定焦鏡頭的魅力，最推薦的是從廣角到近距離攝影都能涵蓋的28mm定焦鏡頭模組。

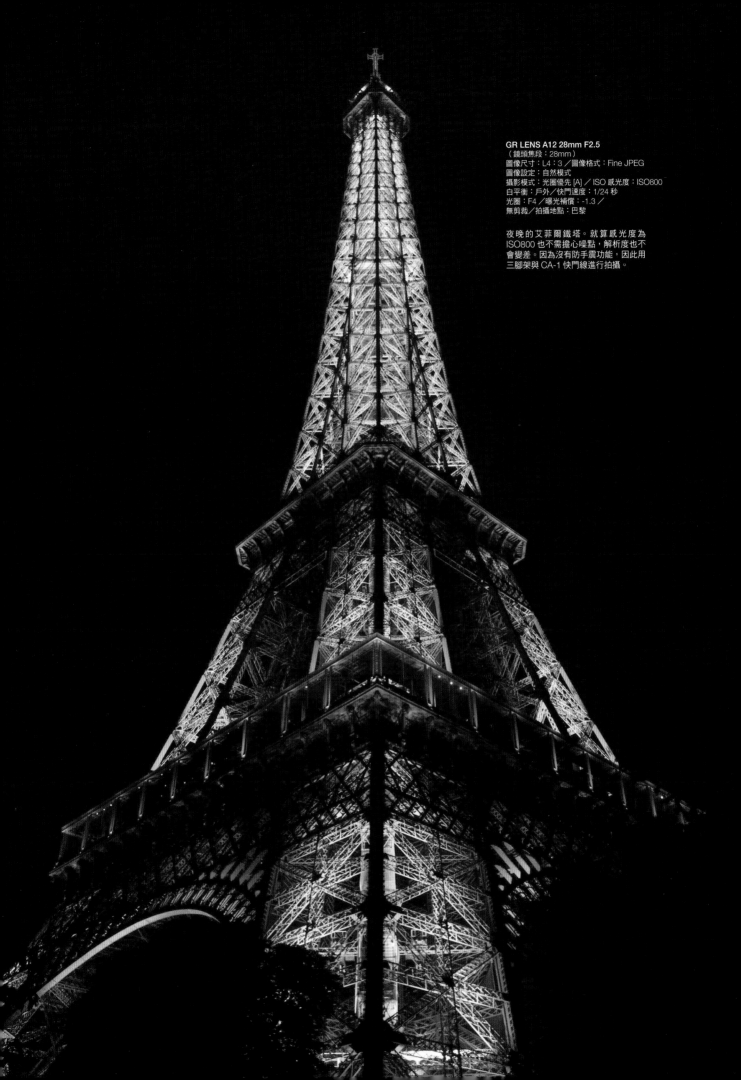

GR LENS A12 28mm F2.5
（鏡頭焦段：28mm）
圖像尺寸：L4：3／圖像格式：Fine JPEG
圖像設定：自然模式
攝影模式：光圈優先 [A]／ISO 感光度：ISO800
白平衡：戶外／快門速度：1/24 秒
光圈：F4／曝光補償：-1.3／
無剪裁／拍攝地點：巴黎

夜晚的艾菲爾鐵塔。就算感光度為
ISO800 也不需擔心噪點，解析度也不
會變差。因為沒有防手震功能，因此用
三腳架與 CA-1 快門線進行拍攝。

50mm

CAMERA UNIT GR LENS A12 50mm F2.5 MACRO

Works
* * *

GXR · 50mm

CAMERA UNIT
GR LENS A12 50mm F2.5
MACRO

Point

· 攝影時基本使用的鏡頭、50mm 定焦鏡頭
· 美麗的散景及成像力、1230 萬畫素、CMOS 高感光元件
· 新開發的設計能提供高畫質的光學性能
· 可發揮最大 1/2 倍率的特寫拍攝
· 具備優良的手動對焦操作性

GR LENS A12 50mm F2.5 MACRO（鏡頭焦段：50mm）
圖像尺寸：L4：3 ／圖像格式：Fine JPEG ／圖像設定：自然模式
攝影模式：光圈優先 [A] ／ ISO 感光度：ISO200
白平衡：戶外／快門速度：1/1070 秒
光圈：F4 ／曝光補償：-1 ／無剪裁／拍攝地點：巴黎
柔焦設定：強

從場景模式選擇「柔焦」，
並設定為「強」後進行拍
攝。雖名為 MACRO 微距
鏡頭，但大範圍的一般攝影
也能應付自如。

GR LENS A12 50mm F2.5 MACRO（鏡頭焦段：50mm）
圖像尺寸：L4：3／圖像格式：Fine JPEG／圖像設定：自然模式
攝影模式：光圈優先 [A] ／ ISO 感光度：ISO200
白平衡：白熾燈／快門速度：1/176 秒
光圈：F2.5 ／曝光補償：±0 ／無剪裁／拍攝地點：巴黎

利用特寫的拍攝手法，
能鮮明的傳達出拍攝者
的攝影角度及想法。使
用「MACRO AF 對焦
範圍選擇」機能，可選
擇不同兩個焦段的拍攝
距離，在特寫拍攝時能
加快自動對焦速度。

展現特寫的魄力
極具便利的標準微距鏡頭

從最大 2 分之 1 倍率的微距攝影，到無限遠的一般攝影都能掌握的 A12‧50mm 微距鏡頭，在 GXR 鏡頭模組中，與 A12‧28mm鏡頭一樣，是很值得鑑賞的鏡頭。焦距 50mm的鏡頭一般被稱為標準鏡頭，所拍出的照片最接近雙眼近看的效果。

所謂的「雙眼近看」又是什麼意思呢？如果只是很平常的觀看，人類的雙眼會無意識地巡視周圍的景物，或是有意識地凝視著某物。這時，眼睛是以標準、廣角、中望遠，或以微距鏡頭的視角來看著東西。50mm的鏡頭根據不同的使用方式，可以拍出如同眼睛注視東西時的感覺，不只是把標準東西，更能把前景主題跟遠方背景一併拍下來。使用廣角的泛焦技巧、利用中望遠拍出的效果，或靠近被攝體的微距拍攝，構圖方式可以說是非常寬廣而多樣化。

而且，A12‧50mm微距鏡頭搭載高感光元件，有效畫素為 1230 萬，畫面整體都看得到清晰的高畫質，這樣的照片呈現及攝影的迷人之處是不是很值得再三品味呢？

GR LENS A12 50mm F2.5 MACRO（鏡頭焦段：50mm）
圖像尺寸：L4：3 ／圖像格式：Fine JPEG ／圖像設定：自然模式
攝影模式：光圈優先 [A] ／ ISO 感光度：ISO200 ～ ISO800
白平衡：戶外／快門速度：1/133 秒 ～ 1/1620 秒
光圈：F2.5 ～ F8 ／曝光補償：±0 ～ -2 ／無剪裁／拍攝地點：巴黎

「美感要從細微的地方開
始觀察」。設定「單點 AF
區域」，再選擇「區域測光」
或「重點測光」，若選擇重
點測光則有助於對焦。

GR LENS A12 50mm F2.5 MACRO（鏡頭焦段：50mm）
圖像尺寸：L4：3 ／圖像格式：Fine JPEG ／圖像設定：自然模式
攝影模式：光圈優先 [A] ／ ISO 感光度：ISO200
白平衡：自動／快門速度：1/6 秒
光圈：F11 ／曝光補償：-0.3 ／無剪裁／拍攝地點：巴黎

「美感俯拾即是」。50mm 定焦
鏡頭光圈全開（F2.5），就能拍
出美麗的散景，光圈縮小則讓細
微部份也能銳利並清楚呈現，拍
出清晰感十足的圖片。

GR LENS A12 50mm F2.5 MACRO（鏡頭焦段：50mm）
圖像尺寸：L4：3／圖像格式：Fine JPEG／圖像設定：自然模式
攝影模式：光圈優先 [A]／ISO 感光度：ISO400．1600
白平衡：戶外／快門速度：1/64 秒～ 1/380 秒
光圈：F2.5／曝光補償：+1～ +2／無剪裁／拍攝地點：東京

光圈值 F2.5，以自然光進行
拍攝（左頁部份圖片使用內建
閃光燈）。 圖像銳利且周邊光
線充足，散景與點光源接近圓
形，感覺自然又高雅。

50mm
GR LENS A12 50mm F2.5 MACRO

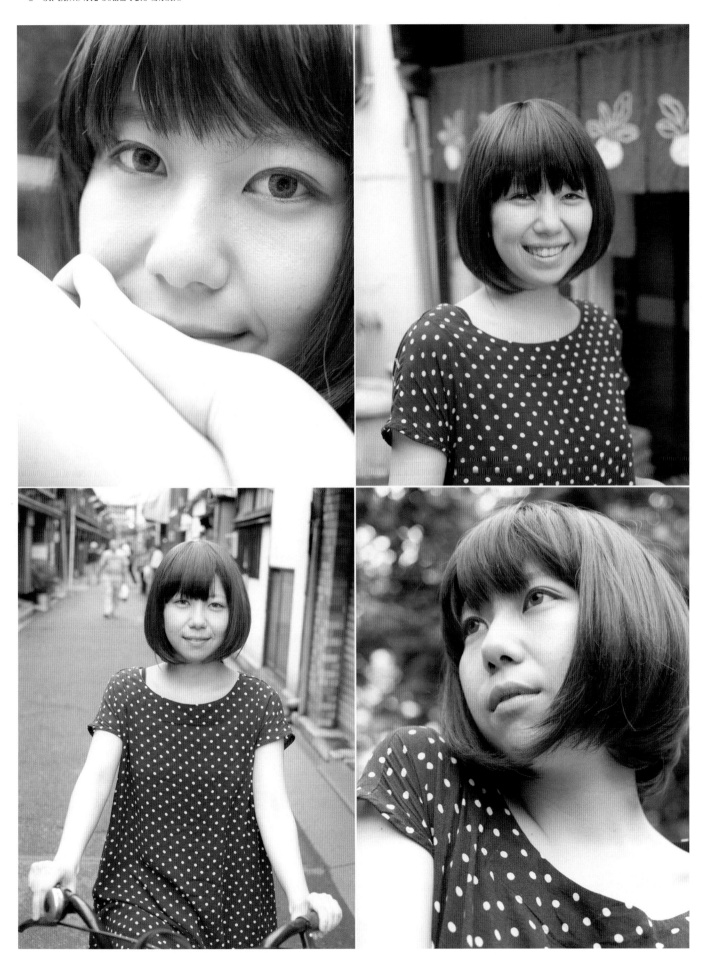

GR LENS A12 50mm F2.5 MACRO（鏡頭焦段：50mm）
圖像尺寸：L4：3／圖像格式：Fine JPEG／圖像設定：鮮艷模式
攝影模式：程序偏移 Program[P]／ISO 感光度：ISO400
白平衡：自動／快門速度：1/320 秒
光圈：F4／曝光補償：+0.7／無剪裁／拍攝地點：巴黎

微距拍攝能表現出自
然之美的深度。發揮
出最大拍攝倍率 1/2
倍的驚人微距近拍功
能。最短拍攝距離為
鏡頭前端 7cm。

以高品質的微距模組
拍出心中的感動

因為能接近物體拍攝特寫，筆者很喜歡使用 A12‧50mm微距鏡頭，但只是想要近拍物體的話，變焦鏡頭的機能其實更勝50mm微距鏡頭。微距鏡頭的特點是能拍出高畫質的清晰特寫成像，特寫的魅力，在於能直接傳達拍攝者的視角及當時心境的感動，一張清晰且擁有高畫質的照片，更能展現這樣的視覺效果。

這樣的照片，與用廣角鏡頭一覽無遺地拍下風景照片，所傳達出的意象截然不同。當然，不管是寬廣遼闊的照片或是強調細部的特寫照片，都會因主題內容的不同而影響呈現給人的印象。此外也因個人喜好不同，比起直接表現感情或情境氛圍的構圖，有些人會喜歡有點曖昧、和緩、帶有想像空間的照片。

這樣的拍攝構圖，用50mm微距鏡頭都能輕鬆掌控。雖然50mm被稱為微距鏡頭，也有些人拿來遠距拍攝，但它並非是專門用在微距攝影的鏡頭。不管是高畫質的一般攝影，還是窺探微距攝影的世界，A12‧50mm都能帶你看見全新的眼界，再次發現自己充滿好奇心的一面。

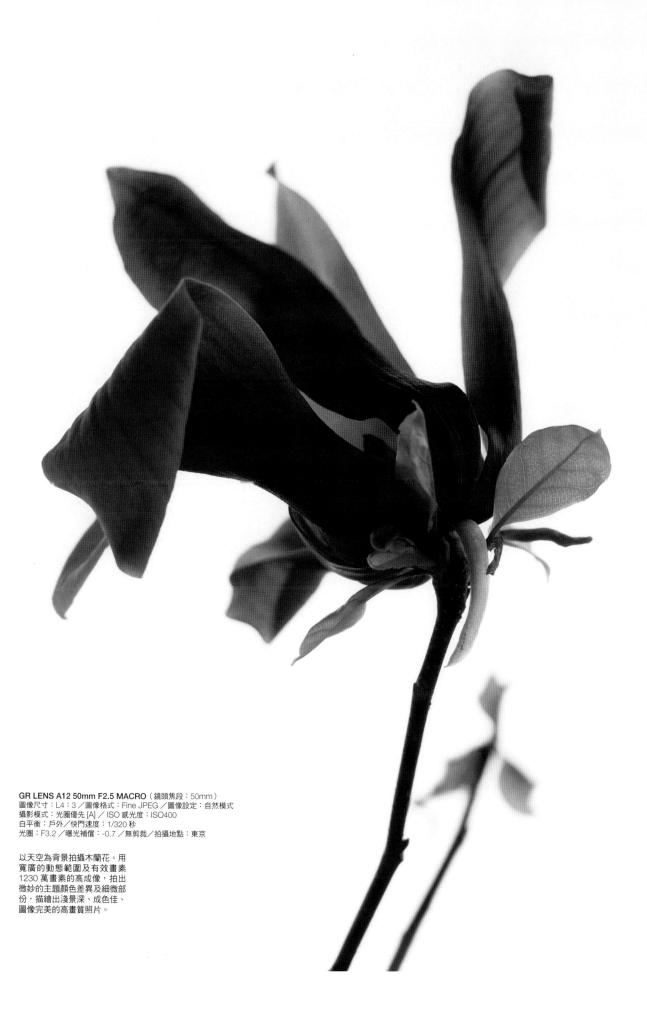

GR LENS A12 50mm F2.5 MACRO（鏡頭焦段：50mm）
圖像尺寸：L4：3／圖像格式：Fine JPEG／圖像設定：自然模式
攝影模式：光圈優先 [A]／ISO 感光度：ISO400
白平衡：戶外／快門速度：1/320 秒
光圈：F3.2／曝光補償：-0.7／無剪裁／拍攝地點：東京

以天空為背景拍攝木蘭花。用
寬廣的動態範圍及有效畫素
1230 萬畫素的高成像，拍出
微妙的主題顏色差異及細微部
份，描繪出淺景深、成色佳、
圖像完美的高畫質照片。

MOUNT

LENS MOUNT UNIT GXR
MOUNT A12

Point

· 可對應 LEICA M 型接環鏡頭
· 1230 萬畫素 · 採用 CMOS 高感光元件
· 可修正邊角光量及各種像差
· 幫助追焦的對焦輔助機能
· 可選擇焦平面快門或電子快門

Works
*** GXR · GXR MOUNT A12

LENS MOUNT UNIT
GXR MOUNT A12

GXR MOUNT A12 · LEICA ELMARIT-M 28mm F2.8 ASPH.
圖像尺寸：L4：3／圖像格式：Fine JPEG／圖像設定：自然模式
攝影模式：光圈優先 [A]／ISO 感光度：ISO200
白平衡：戶外／快門速度：1/34 秒
光圈：F2.8／曝光補償：-0.7／無剪裁／拍攝地點：東京

GXR MOUNT A12 讓身為數
位相機的 GXR 能夠換裝底片
相機的專用鏡頭，開啟攝影另
一種不同的可能性。

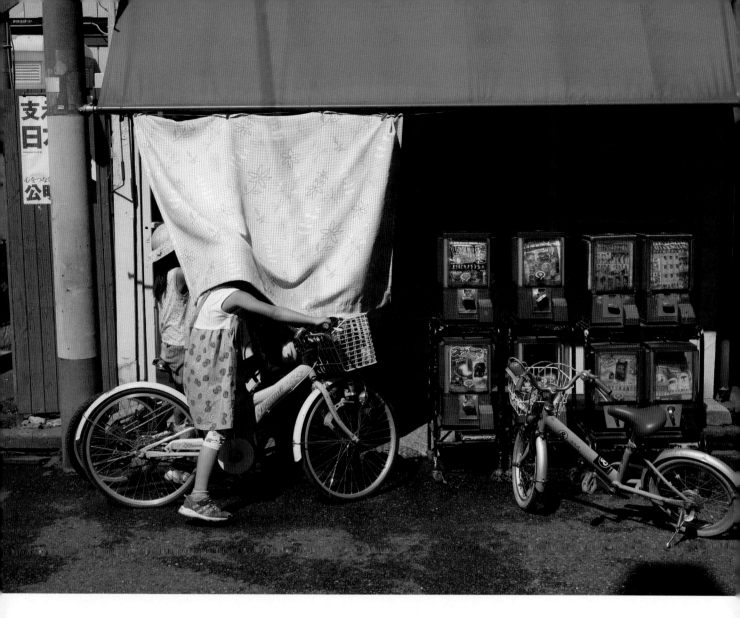

GXR MOUNT A12 · LEICA ELMARIT-M 28mm F2.8 ASPH.
圖像尺寸：L4：3／圖像格式：Fine JPEG／圖像設定：自然模式
攝影模式：光圈優先 [A]／ISO 感光度：ISO400
白平衡：戶外／快門速度：1/4000 秒
光圈：F4／曝光補償：-0.3／無剪裁／拍攝地點：東京

ELMARIT 28mm 是現
有 M 型接環鏡頭裡最
小最輕巧的鏡頭，拍攝
表現也具有極高水準，
裝在 GXR 上也很有流
行感。最長焦距可達
42mm。

GXR MOUNT A12·
LEICA
ELMARIT-M 28mm F2.8 ASPH.

帶你體驗
不同境界的構圖美感

自從數位相機普及之後，應
該有很多人認為底片相機所使用
的鏡頭，沒有辦法裝在數位相機
上使用。不過最近這個想法被推
翻了，使用底片相機的鏡頭拍
照，已成為現實中的另一種新樂
趣。在眾多數位相機中，GXR
已經能夠搭配 LEICA 的 M 型接
環，用老鏡頭繼續創造更多回
憶。將這個不可能化為可能的，
就是 GXR MOUNT A12。這
對愛用 GXR 及老鏡頭的使用者
來說，可說是引頸期盼已久的夢
想成真之日。

不過，GXR MOUNT A12並
非只是單純地將 LEICA鏡頭裝
上 GXR的媒介而已。為了在最
理想的環境下進行拍攝，它一樣
擁有卓越的畫質。由於它搭載了
各種補正功能及精細的機能，裝
上 GXR MOUNT A12 M 型鏡
頭接環之後，不只是讓你懷舊經
典銘鏡，更能帶你領略全新的構
圖美感。

不管是已經用慣了的愛鏡，
或是從未試用過的、有如天上繁
星數不清的各式經典銘鏡，現在
跟著 A12 M 型接環一起踏上新
的旅程吧！

035

GXR MOUNT A12 · LEICA SUMMICRON 35mm F2 ASPH.
圖像尺寸：L4：3／圖像格式：Fine JPEG／圖像設定：自然模式
攝影模式：光圈優先 [A]／ISO 感光度：ISO400
白平衡：戶外／快門速度：1/410 秒
光圈：F2／曝光補償：+0.7／無剪裁／拍攝地點：東京

SUMMICRON 35mm 鏡頭尺寸雖然非常小巧，但具有高對比、
高解析度，以及接近完美的歪曲像差修正功能，可說是世界首屈
一指的高級鏡頭。裝上 GXR MOUNT A12 後，焦距增為 1.5 倍，
長達 52.5mm。

有了M型鏡頭接環
就能完美捕捉每個瞬間

GXR MOUNT A12 鏡頭
接環模組幾乎能裝載所有
LEICA M型接環鏡頭。雖然筆
者並不是LEICA相機的愛用
者，但也曾用過它來拍照，也擁
有好幾顆LEICA鏡頭。

LEICA鏡頭讓人愛不釋手
的原因就在於它性能高且輕巧，
擁有光亮修正、高對比，能拍出
清晰銳利的照片。使用GXR
MOUNT A12 鏡頭接環模組再
接上 28mm、35mm鏡頭，就能
開始享受攝影的美妙之處。

第一眼看到GXR MOUNT
A12會覺得有點大，但考量到
它擁有影像感測器前的快門，與
各種補正機能，這樣的大小反而
是麻雀雖小五臟俱全，裝上機身
之後更會發現它非常好掌控。搭
配輕盈精巧的28mm與35mm鏡
頭，與接環銜接後的平衡感很不
錯，使用上也相當順手。

值得一提的是，A12 鏡頭
接環有著十分特別的快門聲。就
像是被這樣的快門聲所催促著，
讓筆者在街道上四處流連，拍攝
稍縱即逝的一刻直到日落。也幫
偶然遇到、生性害羞的小學一年
級小春妹妹拍了一些照片。

GXR MOUNT A12 · LEICA SUMMICRON 35mm F2 ASPH.
圖像尺寸：L4：3／圖像格式：Fine JPEG／圖像設定：自然模式
攝影模式：光圈優先 [A]／ISO 感光度：ISO400
白平衡：戶外／快門速度：1/189 秒～ 1/290 秒
光圈：F2／曝光補償：+0.3 ～ +1／無剪裁／拍攝地點：東京

焦距52.5mm鏡頭為標準鏡頭，
能與被攝者保持適當距離進行拍
攝。在進行人像攝影時，盡量不
要讓對方有警戒心或緊張感，才
能拍下自然的神情。

GXR MOUNT A12·
LEICA
SUMMICRON 35mm F2 ASPH.

GXR MOUNT A12 · LEICA NOCTILUX 50mm F1
圖像尺寸：L3：2／圖像格式：Fine JPEG／圖像設定：自然模式
攝影模式：光圈優先 [A]／ISO 感光度：ISO200
白平衡：戶外／快門速度：1/1230 秒～ 1/3000 秒
光圈：F1‧F1.4／曝光補償：+0.3～+1／無剪裁／拍攝地點：東京

NOCTILUX 50mm F1，自從 1975 年推出
之後就成為 LEICA 的經典代表鏡頭之一。
光圈全開後（F1）能表現出與眾不同的深度，
展現散景之美，是很受歡迎的鏡頭。

GXR MOUNT A12·
LEICA
NOCTILUX 50mm F1

用超大光圈鏡頭
捕捉人像的喜怒哀樂

擁有驚人的光學特性、無論
是誰都會想用用看的 LEICA 鏡
頭，非 NOCTILUX 莫屬。
NOCTILUX 在 LEICA 鏡頭中
屬於體積較大的定焦鏡頭，裝在
GXR 上，看起來比機身還要大
很多，而且很重。但只要想到擁
有 F1 超大光圈就覺得這些缺點
無足輕重了。

利用 NOCTILUX 最大的優
點──超大光圈來拍攝人像，能
呈現出難以言喻的美麗散景，是
最適合拍攝人像的鏡頭。

由於是在 GXR 裝上 35mm
底片相機專用的鏡頭，焦距會增
為 1 點 5 倍，實際使用的光圈值
也會有變化，因此和原本會有的
進光量略有不同，但那份纖細的
散景還是非常迷人。此外，在烈
陽高照的夏天正午時也能用
NOCTILUX 50mm·F1 的大
光圈來拍攝，這是擁有高速快門
的數位相機才辦得到的。

不過大光圈鏡頭在對焦上就
比較困難，最好能活用輔助對
焦，讓人物輪廓變得清晰更利於
對焦。假如與圖像放大同時使
用，將更能提升對焦的精確度，
是非常人性化而實用的機能。

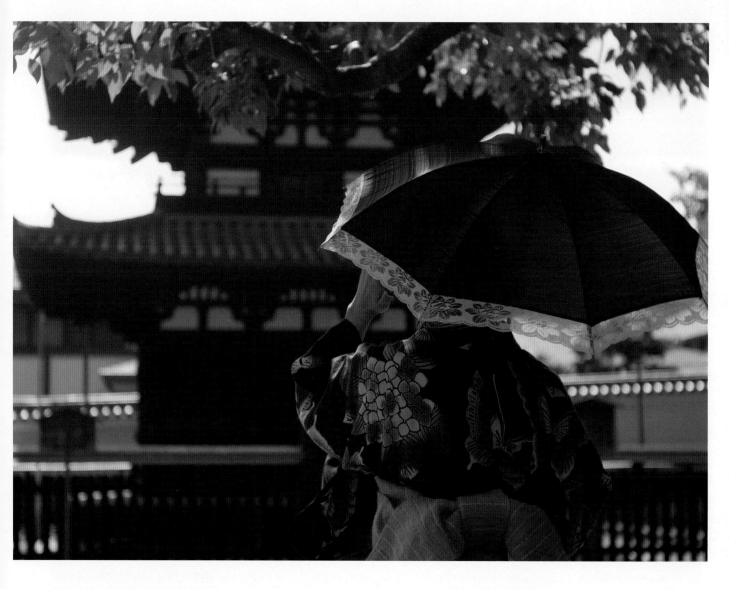

GXR MOUNT A12 · LEICA ELMAR 5cm F3.5
圖像尺寸：L4：3／圖像格式：Fine JPEG／圖像設定：自然模式
攝影模式：光圈優先 [A]／ISO 感光度：ISO200
白平衡：戶外／快門速度：1/810 秒
光圈：F3.5／曝光補償：+0.7／無剪裁／拍攝地點：奈良

1954 年發售的 ELMAR 5cm
F3.5 為伸縮鏡頭，裝在 GXR
上有種復古感，出乎意料的帥
氣。雖然成像銳利但很柔和，
顯影沉穩又帶有清晰的感覺。

GXR MOUNT A12·
LEICA
ELMAR 5cm F3.5

復古時尚 GXR MOUNT
A12 的銀色世界

有了 GXR MOUNT
A12鏡頭接環模組，就會想要裝上各
式 LEICA鏡過癮，可能是
愛上了底片相機的迷人之處吧。

不過因為 GXR MOUNT
A12並未實際使用在底片相機
上，所以希望相機玩家能體會結
合現代科技並再現底片相機鏡頭
的嶄新世界。這是個完全未知、
值得嘗試的體驗。

話雖如此，一開始選擇哪顆
底片相機鏡頭比較好？雖然底片
相機的鏡頭不是只有 LEICA，
但價格便宜而且極具復古感的伸
縮鏡頭應該是不錯的選擇。銀色
鏡筒搭配黑色的 GXR機身，這
種典雅時尚令人嚮往，用過之後
就會愛不釋手。因為是老鏡新
機，把外觀時尚感考慮進去，當
做造型搭配也不錯。

筆者本身也有三顆閃耀著雪
銀色鏡筒的伸縮鏡頭。分別是
ELMAR 50mm及 90mm伸縮
鏡頭，另外還有 SUMMAR
50mm伸縮鏡頭再搭配上福倫達
（VOIGTLÄNDER）的超廣角
21mm鏡頭，在歷史古都——奈
良與京都流連忘返，是一種從未
體驗過、難以忘懷的攝影之旅。

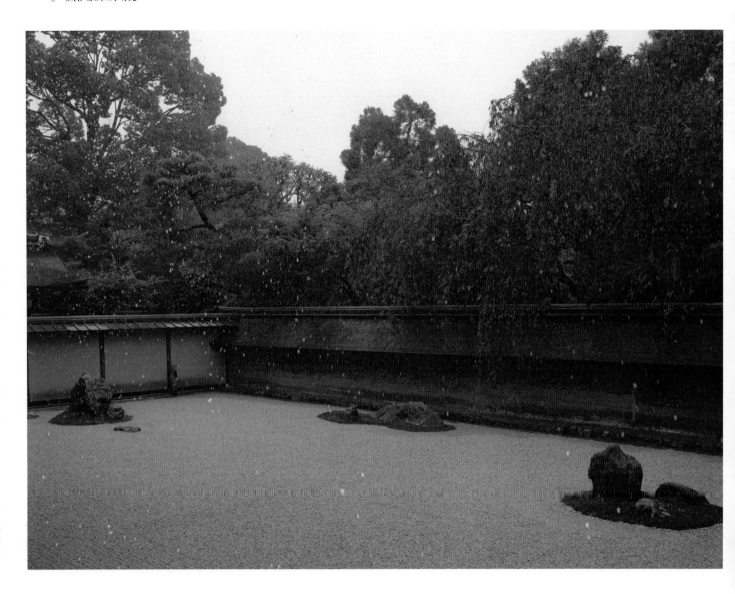

GXR MOUNT A12·VOIGTLÄNDER COLOR SKOPAR 21mm F4
圖像尺寸：L4：3 ／圖像格式：Fine JPEG ／圖像設定：自然模式
攝影模式：光圈優先 [A] ／ ISO 感光度：ISO400
白平衡：戶外／快門速度：1/540 秒
光圈：F4 ／曝光補償：-0.3 ／無剪裁／拍攝地點：京都

福 倫 達（VOIGTLÄNDER） 的
COLOR SKOPAR 21mm F4 定焦
鏡頭，體積小又超輕盈，攜帶方便，
焦距可達 31.5mm，無論是人像或
是風景照，都能輕鬆掌握的萬能鏡
頭。即使光圈全開（F4）也能呈現
高對比，連畫面的細微部份也能完整
再現。

GXR MOUNT A12·
VOIGTLÄNDER
COLOR SKOPAR 21mm F4

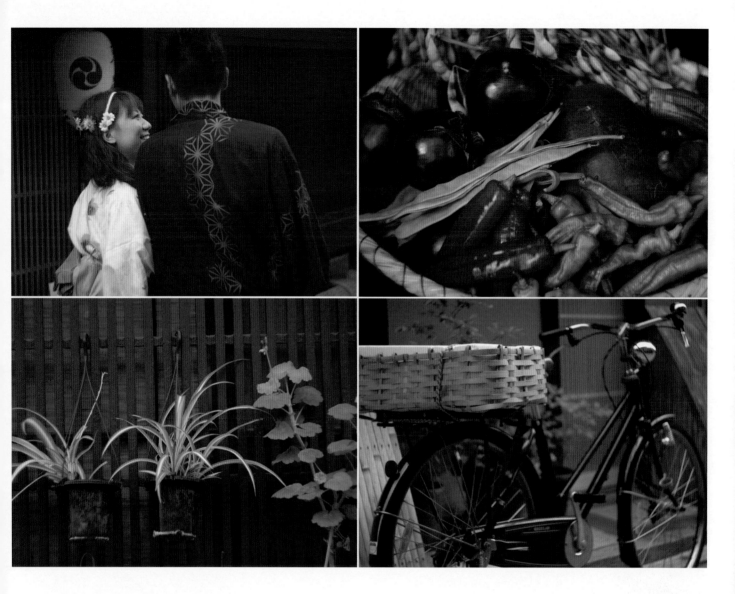

GXR MOUNT A12 · LEICA SUMMAR 5cm F2
圖像尺寸：L4：3／圖像格式：Fine JPEG／圖像設定：自然模式
攝影模式：光圈優先 [A]／ISO 感光度：ISO200
白平衡：戶外／快門速度：1/1233 秒 ~ 1/620 秒
光圈：F2 · F4／曝光補償：-1.3 ~ -2.3／無剪裁／拍攝地點：京都

SUMMAR 5cm F2 鏡頭是屬於較老舊式的伸縮鏡頭，所以不能使用 M 型鏡
頭接環而要使用 L 型鏡頭接環。如果要裝在 MOUNT A12 上，就需要轉接 L
型鏡頭接環。以光圈全開(F2)進行拍攝，畫面四周會如同畫圖般呈現流動感，
或許有些人會覺得稍微雜亂了些，但那也是舊式鏡頭才有的柔和感以及散景之
美。顯影沉穩且十分優雅，用黑白模式拍攝時，會有種穿越時空的幻覺。

GXR MOUNT A12 · LEICA SUMMAR 5cm F2
圖像尺寸：L4：3／圖像格式：Fine JPEG
圖像設定：自然模式 · 黑白（TE）模式：懷舊
攝影模式：光圈優先 [A]／ISO 感光度：ISO400
白平衡：戶外／快門速度：1/1520 秒 ~ 1/4000 秒
光圈：F2／曝光補償：-0.3 ~ -1.3／無剪裁／拍攝地點：京都

祭典上的快拍照片。焦距 50mm 的鏡頭，裝在 GXR 上會變成焦距 75mm 的
中望遠鏡頭，正好如同人注視物體時的視角，能呈現出自然樸實的遠近感，同
時也能直接表現出拍攝者正在注意的視點。

GXR MOUNT A12 ·
LEICA
SUMMAR 5cm F2

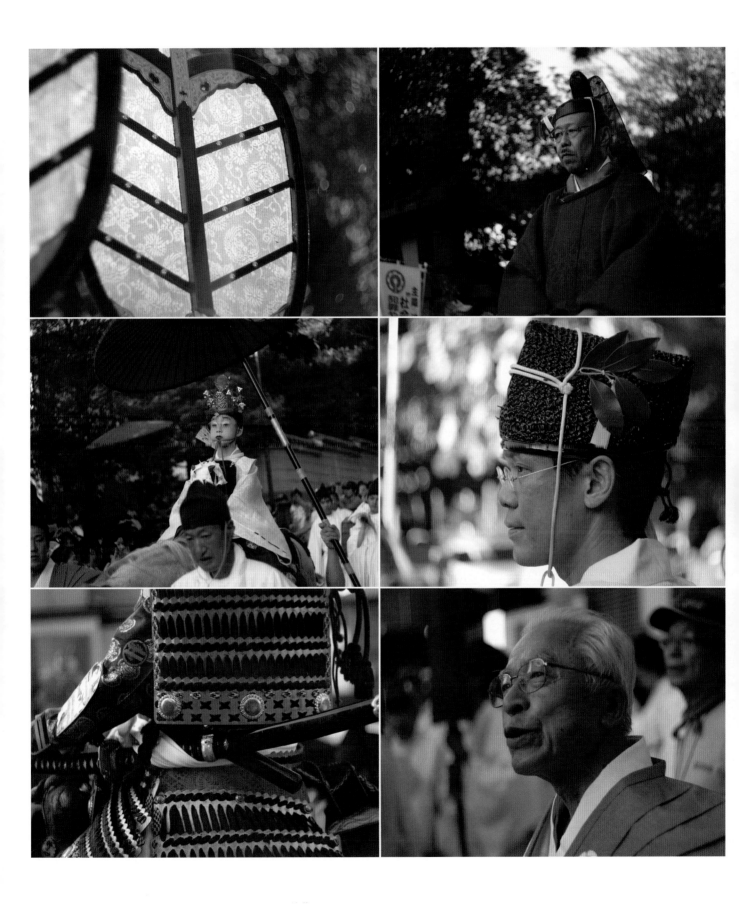

GXR MOUNT A12 · LEICA ELMAR 90mm F4
圖像尺寸：L4：3／圖像格式：Fine JPEG／圖像設定：自然模式
攝影模式：光圈優先 [A]／ISO 感光度：ISO200
白平衡：戶外／快門速度：1/1290 秒
光圈：F4／曝光補償：-1.3／無剪裁／拍攝地點：奈良

ELMAR 90mm 鏡頭在 LEICA 鏡頭中，為
中望遠鏡頭的代表。這顆長期暢銷鏡頭的焦
距，裝在 GXR 上會變成 135mm 的望遠鏡
頭，選擇拍攝物上需要稍微留意。它的成像
具有 LEICA 舊式鏡頭的特色，利用光圈全開
（F4），就能創造出既柔和又美麗的散景效果。

←
GXR MOUNT A12 · LEICA ELMAR 90mm F4
圖像尺寸：L4：3／圖像格式：Fine JPEG／圖像設定：自然模式
攝影模式：光圈優先 [A]／ISO 感光度：ISO1250
白平衡：戶外／快門速度：1/470 秒 ～ 1/760 秒
光圈：F11／曝光補償：-2 ～ -2.7／無剪裁／拍攝地點：京都

LEICA 經典銘鏡並不只有淺景深這一項優點
而已，縮小光圈則能呈現鮮明沉穩的畫面。若
使用望遠鏡頭，活用狹窄的攝影視角，就能不
靠近攝影主題進行特寫拍攝，展現另一種視覺
美感。左頁圖片是京都仁和寺，二王門前兩旁
左右護法的金剛力士像。

GXR MOUNT A12 ·
LEICA
ELMAR 90mm F4

GXR MOUNT A12 · RICOH GR LENS 28mm F2.8（鏡頭焦段：28mm）
圖像尺寸：L4：3／圖像格式：Fine JPEG／圖像設定：自然模式
攝影模式：光圈優先 [A]／ISO 感光度：ISO200
白平衡：戶外／快門速度：1/217 秒
光圈：F8／曝光補償：±0／無剪裁／拍攝地點：竹富島

雖然是舊式的 GR 鏡頭，但 GR LENS A12 28mm 鏡頭是在底片
相機時代時的高級輕巧相機「RICOH GR1」上所搭載的鏡頭，開
發成 L 型接環鏡頭後於 1997 年發售。焦距為 42mm，即使光圈
全開（F2.8）也能將反射率極高的波浪拍得既清晰又具高解析度。

運用轉接環
享受自在構圖的樂趣

筆者這次到南方島嶼外拍，
身上所帶的鏡頭包括有名的
LEICA、日本製的優秀廣角鏡
頭，另外也帶了特別的針孔相機
鏡頭及創意鏡頭。這各式各樣的
鏡頭組合也展現出了GXR
MOUNT A12 有著非常寬廣的搭
配性，能搭配不同的鏡頭來深深
品味深奧的攝影藝術美學。

GXR MOUNT A12不是只能
搭配LEICA或是其他昂貴高級
的鏡頭，它也可以依照個人喜好
來裝載各種鏡頭拍照，不管是裝
上創意鏡頭，或是在GXR
MOUNT A12 的接環蓋上鑽個
針孔小洞來拍照，或許會得到意
想不到的成果。

GXR MOUNT A12 鏡頭接
環因為沒有搭載低通濾波器（詳
見99頁說明），因此能拍出一種
異於一般數位相機的自然感。低
通濾波器雖然是近年來數位相機
內必備的部件，但也有其缺點，
或許隨著相機製作技術的進步，
將來會加以省略這個部件。試著
將家中老鏡頭搭配運用最新先端
技術開發的 GXR MOUNT A12
鏡頭接環，來享受更多自由自在
的構圖空間吧。

GXR MOUNT A12 · RICOH GR LENS 28mm F2.8
圖像尺寸：L4：3 ／圖像格式：Fine JPEG ／圖像設定：自然模式
攝影模式：光圈優先 [A] ／ISO 感光度：ISO200
白平衡：戶外／快門速度：1/1070 秒
光圈：F2.8 ／曝光補償：+0.7 ／無剪裁／拍攝地點：竹富島

RICOH GR LENS
28mm 鏡頭的鏡身為
金屬製成，因此相當
沉重，但因為同樣是
RICOH 出廠的關係，
裝置在 GXR 上感覺非
常的協調。從機身和鏡
頭的協調感帶出使用上
的喜悅與樂趣。拍出的
照片非常具現代感，讓
人忘了它過去原本是
小型相機專用鏡頭。
GXR 專用的復刻版鏡
頭也備受期待。

GXR MOUNT A12·
RICOH
GR LENS 28mm F2.8

GXR MOUNT A12 · LEICA SUMMICRON 50mm F2
圖像尺寸：L4：3／圖像格式：Fine JPEG／圖像設定：鮮豔模式 · 自然模式
攝影模式：光圈優先 [A]／ISO 感光度：ISO200
白平衡：戶外／快門速度：1/1740 秒～ 1/4000 秒
光圈：F2／曝光補償：-1 ～ -1.3／無剪裁／拍攝地點：竹富島

LEICA SUMMICRON50mm 定
焦鏡頭裝上 GXR 後，焦距會變成
75mm。如果不習慣中望遠鏡頭的視
角，則可能無法精準的掌控與被攝主
體之間的距離。不過一旦習慣之後，
就能拍攝遠方人物或快拍照、風景攝
影等夠進行 是非常優秀的一顆鏡頭。

GXR MOUNT A12·
LEICA
SUMMICRON 50mm

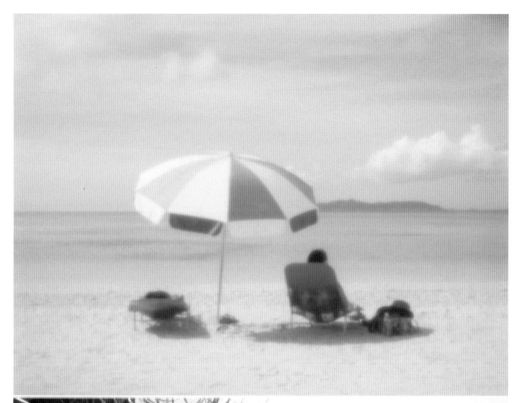

GXR MOUNT A12·
AVENON P.H.28

GXR MOUNT A12 · AVENON P.H.28
圖像尺寸：L4：3／圖像格式：Fine JPEG
圖像設定：自然模式
攝影模式：光圈優先 [A]
ISO 感光度：ISO200
白平衡：戶外
快門速度：1/2 秒
光圈：F125／曝光補償：±0
無剪裁／拍攝地點：竹富島

GXR MOUNT A12
鏡頭接環模組也很適
合拍攝針孔效果的相
片。因為可以透過相
機的液晶螢幕來確認
構圖，這是傳統底片
相機所辦不到的。

GXR MOUNT A12·
HEXAGON 17mm F16

GXR MOUNT A12 · HEXAGON 17mm F16
圖像尺寸：L4：3／圖像格式：Fine JPEG
圖像設定：自然模式
攝影模式：光圈優先 [A]
ISO 感光度：ISO800
白平衡：戶外
快門速度：1/68 秒
光圈：F16／曝光補償：+1.3
無剪裁／拍攝地點：竹富島

這是以舊相機鏡頭，
拍出類似使用創意鏡
頭的照片。依照環境
條件不同，拍出來的
照片感覺也會不一
樣，而這正是鏡頭接
環模組的趣味所在。

GXR MOUNT A12 · VOIGTLÄNDER SUPER WIDE-HELIAR 15mm F4.5
圖像尺寸：L4：3／圖像格式：Fine JPEG／圖像設定：自然模式
攝影模式：光圈優先 [A]／ISO 感光度：ISO400
白平衡：戶外／快門速度：1/2500 秒
光圈：F4.5／曝光補償：-1.3／無剪裁／拍攝地點：竹富島

在有著 APS-C 尺寸超
高感光元件的數位相機
上，裝上底片相機專用
28mm 以下的廣角鏡
頭，圖像周邊光量會減
弱，顏色也會有偏差，
但若是將微距鏡頭模
組裝在 GXR MOUNT
A12 上，就會大幅減
輕這樣的問題，能拍出
清晰且銳利的照片。

GXR MOUNT A12·
VOIGTLÄNDER SUPER
WIDE-HELIAR 15mm F4.5

Tips

藤田一咲流

用 G X R

盡情享受攝影樂趣

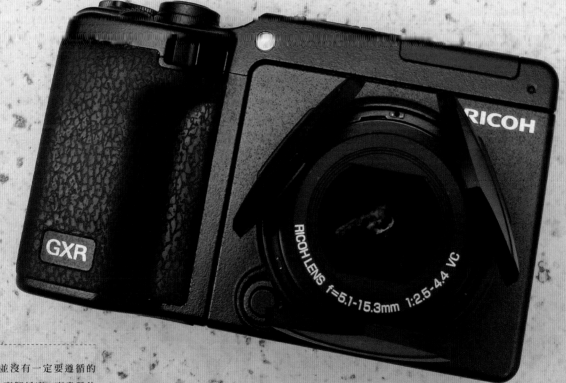

用 GXR 來拍照，並沒有一定要遵循的
規定。將一切交給高解析度、高畫質的
GXR，依照自己的感受，隨著自己的喜好，
自由自在地享受拍照樂趣吧！如果想更進一
步體驗用 GXR 拍照的快樂，或是想為一成
不變的照片增添變化，這些小技巧將會派上
很大的用場。

PHOTO & TEXT ／藤田一咲　ISSAQUE FOUJITA

攝影角度

從不同的位置及角度改變視點

很多人都希望拍出來的照片有所變化，但是觀察一下這些攝影玩家，會發現他們習慣將相機放在相當於自己眼睛的高度位置，只朝正面向被攝主體拍照。這樣的攝影手法，讓照片缺少變化。要讓照片栩栩如生，不是只從一直以來所習慣的位置拍照，而是嘗試從其他的角度（視點）來進行拍攝。

最簡單的角度變化就是蹲下，或是將相機舉高，從右側或左側拍照。光只是這樣，就會發現照片的層次提高了。

相機拍攝角度的種類

❶ 從正面
❶ 從上方左側
❷ 從上方中央
❸ 從上方右側
❹ 從中央左側
❺ 從中央右側
❻ 從下方左側
❼ 從下方中央
❽ 從下方右側

若將平面的角度轉為立體角度，就能有更多變化。角度的變化能自然的拓展拍攝手法的幅度，讓構圖的表現方式更加豐富。

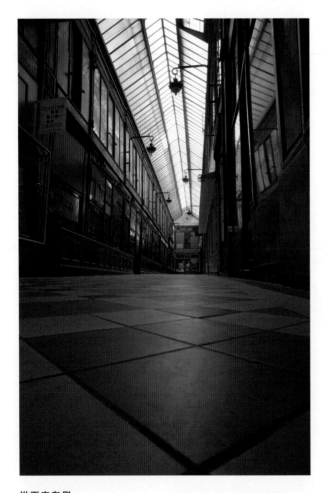

從下方右側
RICOH GXR · GXR MOUNT A12
VOIGTLÄNDER SUPER WIDE-HELIAR
15mm F4.5 Aspherical II · F11
1/68 秒 · -0.7 · ISO400 · 戶外 · 巴黎

每個人都有自己習慣的拍攝角度，常常都會從相同的視角來拍照。但只要改變角度，就能讓照片大有不同。例如蹲低身體，或是走到被攝主體的左右兩側，試看看就會發現很不一樣。

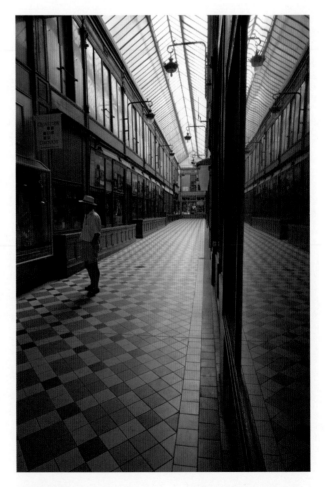

從上方右側
RICOH GXR · GXR MOUNT A12
VOIGTLÄNDER SUPER WIDE-HELIAR
15mm F4.5 Aspherical II · F11
1/18 秒 · -0.7 · ISO400 · 戶外 · 巴黎

透過更換鏡頭模組，或改變鏡頭焦距，來改變照片風格。不過不只可以從正面拍攝物體，將相機移到物體的上方或下方，或是左右兩側，只是這樣就能大幅改變照片給人的印象了。

3分構圖
RICOH GXR · GXR MOUNT A12 · LEICA SUMMICRON 35mm
F2 · ASPH. · F4 · 1/870秒 · -0.3 · ISO400 · 戶外 · 巴黎

除了將圖像分成上下或左右的2分構圖外，也
有這種方便的3分構圖。將畫面以橫向、直向
各分成3格，然後將拍攝的主題對焦於在任一
條線上或交點。能呈現安定感，讓畫面有深度。

構圖

思考主題與背景的比例配置

人的視覺感受，是經年累月不斷地累積，每個人對
美麗事物的感覺，都有一定的標準。若非如此，則美感
就會是更複雜且多樣化的概念了。「構圖」就是人類共
通美感標準的其中一項。要提高美感效果，就必須先配
置照片主題與背景的比例。利用構圖的技巧來拍攝照
片，就能更精準地傳達自己眼睛所見的美麗事物。在此
介紹拍照時的3大構圖方式。

圓形構圖
RICOH GXR · GXR MOUNT A12 · VOIGTLÄNDER
ULTRA WIDE-HELIAR12mm F5.6 Aspherical II
F5.6 · 1/90秒 · -0.3 · ISO400 · 戶外 · 巴黎

將主題置於畫面中央，算是很常用
的構圖法。雖然看似平凡的構圖，
但其實是一種可以讓意象直達內心
深處的構圖法。

對角線構圖
RICOH GXR · GXR MOUNT A12
LEICA SUMMICRON 35cm F2 · ASPH.
F4 · 1/870秒 · -1 · ISO400 · 戶外 · 巴黎

主要是利用畫面的對角線來進行的
構圖。比起水平或垂直的三分構
圖，這種構圖更有躍動感。即使是
單調的圖像也能充滿變化。

善用「格尺」

圖像顯示屏會顯示構
圖用的輔助線。從
〔MENU〕-〔相機設
定〕-〔格尺設定〕中，
左起「3分割」「縱橫4分
割與對角線」「縱橫2分
割」三個種類可供選擇。

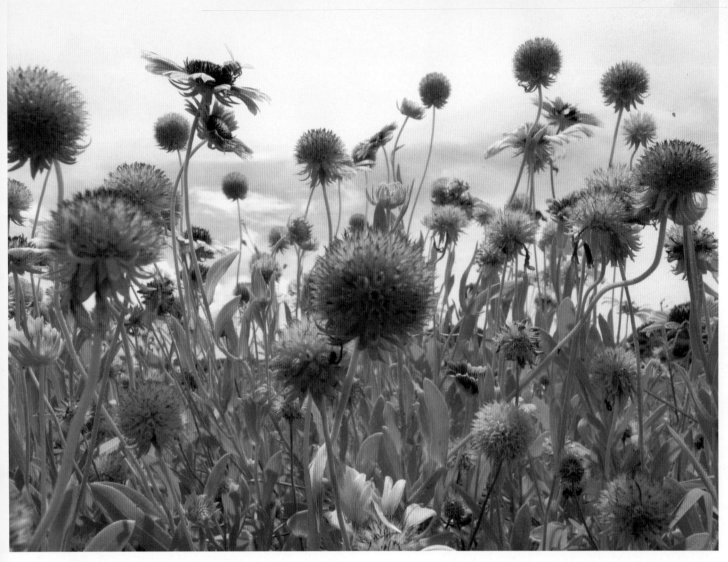

增加曝光
RICOH GXR · RICOH LENS S10 24-72mm F2.5-4.4VC
F5.7 · 1/1740 秒 · +1.7 · ISO400 · 戶外 · 石垣島

將曝光往＋（over）方向調整，這種拍攝手法適合拍攝早晨的風景或花朵、女性人像照等，平日眼中所見、再普通平凡不過的風景，也能經由曝光的調整而呈現出獨特的氣氛。

曝 光
·增加曝光

打造明亮而夢幻的效果

曝光所指的是拍攝時的畫面、照片的明亮度。將曝光控制（補正）調整明亮或陰暗時，就更能透過照片來表達自己的心情。用操作鈕來改變曝光亮度或補正曝光是非常簡單的。可以邊看圖像顯示屏、邊依照自己的想法及想表達的意象來調整曝光。曝光高的照片比一般照片來得明亮，會給人爽快、柔和、奇幻的印象。

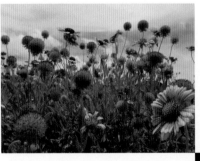

正常設定
RICOH GXR · RICOH LENS S10
24cm-72cm F2.5-4.4VC · F8.1
1/1740 秒 · ISO400

以天空為背景，如果不調整曝光補償，以正常設定直接拍攝被攝主體的話，就會像左圖一樣，被攝主體會變得陰暗。調整曝光後拍攝就不會有這種問題。

想調整曝光的話，可在拍攝模式下，按著機身背面上的 DIRECT 按鈕，調整左側圖示的曝光補償調節棒，或是使用＋／－鍵也可以調整曝光補償值。或是按 MENU 按鈕，從「拍攝設定」裡選擇「曝光補償」。

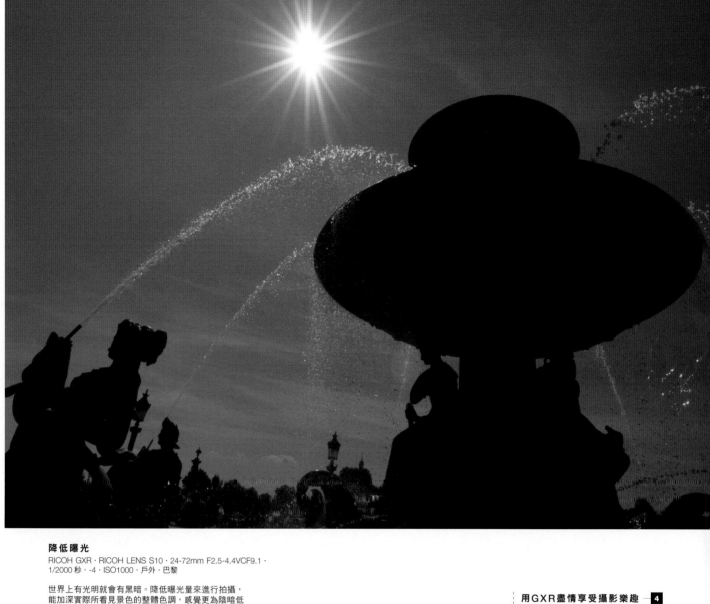

降低曝光
RICOH GXR · RICOH LENS S10 · 24-72mm F2.5-4.4VCF9.1 ·
1/2000秒 · -4 · ISO1000 · 戶外 · 巴黎

世界上有光明就會有黑暗。降低曝光量來進行拍攝，
能加深實際所看見景色的整體色調，感覺更為陰暗低
沉，能強調厚重感及對比感。

曝 光

讓圖像中的世界更為沉穩

·降低曝光

將曝光往＋側調整讓背景變得明亮時，被攝主體則會變得陰暗。拍攝顏色較淺淡的物體時，畫面會整體變暗。或是經過一側補正後曝光變得不足的被攝主體而想讓畫面整體變為明亮。這些情況都可以透過調整曝光補償來補正。

另外也可以依自己想呈現的感覺，來將畫面變得更加明亮或者是變暗，表達當時感受到景物的氣氛或感動。調整曝光補償是創作自己理想中照片的第一步。降低曝光量讓畫面整體變得陰暗，會呈現出一種沉穩厚重的氣氛。

正常設定
RICOH GXR · GR LENS A12 28mm
F2.5 · F9 · 1/760 秒 · ISO200
戶外 · 巴黎

曝光補償在正常設定下，若被攝主體的背景是像天空之類明亮的地方，則被攝主體就會變亮。降低曝光補償能更加強被攝主體本身的陰暗度。曝光不足的攝影表現方式也許不如過曝來得普遍，但也會是另一種攝影樂趣。

使用相機本體背面右方的＋／－按鍵（右圖），可調整曝光補償高低設定。拍攝設定的 MENU 按鈕，從「個人設定」中選擇「＋－按鈕設定」也可以設定「曝光補償」。

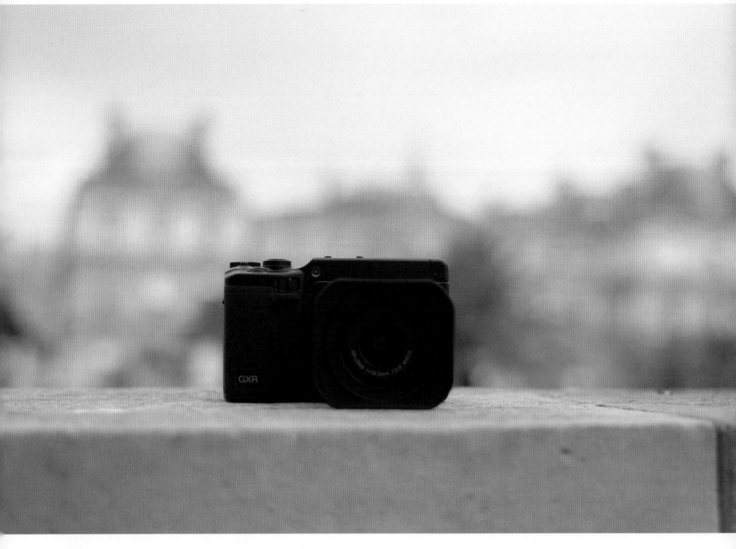

淺景深
RICOH GXR · GXR MOUNT A12 · LEICA SUMMICRON 35mm F2
ASPH. · F2 · 1/4000 秒 · +0.7 · ISO200 · 戶外 · 巴黎

強調突顯被攝主體而使背景模糊不清，讓照片創造出一種
柔和的氛圍。不過這也表示需要縮小對焦範圍。但對焦範
圍若太小，想要表現的主題會變得難以對焦，這點必須特
別注意。

長景深
RICOH GXR · GXR MOUNT A12
LEICA SUMMICRON 35cm F2 · ASPH.
F11 · 1/97 秒 · +0.7 · ISO200
戶外 · 巴黎

調整光圈大小，並以長景深
構圖，可以連背景也清楚的
呈現。但整個畫面所有物體
都太過清楚的話，想要表現
的主題可能會跟背景或周圍
物體融為一體，會變成一張
不知道想表達什麼的照片。

想要手動設定光圈值，可將機身上的
模式轉盤設定到 A 位置，選擇光圈
優先模式，再用調節轉盤來調整光圈
值。選擇光圈優先模式時快門速度會
自動設定。

光圈

·淺景深

強調突顯主題

調整光圈大小能呈現不同的背景表現
方式。所謂光圈淺景深，是將光圈數值調
小，並縮小對焦範圍，讓背景呈現模糊不
清的感覺，而被攝主體就會被突顯，讓視
線自然地集中在主題上。這是拍攝人物或
花朵時經常使用的拍攝方式。

長景深
RICOH GXR．GXR MOUNT A12．LEICA ELMARIT 28mm F2.8．ASPH.
F11．1/203秒．-2.3．ISO200．戶外．巴黎

背景鮮明能夠強調出被攝主體的所在位置。不過這樣一來
就不容易掌握主題與背景之間的距離感、遠近感等。想要
表現主題前到背景的細微處，需要將光圈數值調大。上圖
的光圈F值為11。

光 圈
・長景深

長景深能完美刻畫圖像細節

光圈長景深，意指將光圈值（F值）
調大，並以大範圍構圖，從表現主題的前
面到後方遠處的背景都能清楚呈現。長景
深最適合用於遼闊的風景照、記錄照或是
紀念照的攝影等。不過，因為圖像中所有
景物都會清楚地呈現，因此在背景的選擇
上或構圖就需要多加思考，否則沒有強調
主題，會成為一張毫無重點的照片而不知
道攝影者想要表現什麼。

淺景深
RICOH GXR．GXR MOUNT A12
LEICA ELMARIT 28mm F2.8．ASPH.
F2.8．1/4000秒．-3．ISO200
戶外．巴黎

調整光圈值使背景變得模糊
或清晰，讓構圖表現有所變
化。光圈設定雖然看似簡單
卻又是一門學問，能讓照片
有更不一樣的印象，但是需
要明確知道想表現的主題跟
傳達的意境。

要設定光圈值可從 DIRECT 按鈕（右
圖）來調整。或是在自訂曝光模式
下調整。另外也可以在程式偏移模式
下，利用調節轉盤調整光圈值（配合
快門速度）。

快門速度

控制動作表現的銳利度

想要拍攝出具動作感的圖像，就要設定快門速度。常用的兩種設定是將快門速度調快捕捉動態物體靜止的瞬間，或是將快門速度調慢捕捉動態物體的流動感。

然而，怎樣的快門速度才能確實拍到想要呈現的動作瞬間，或是想要展現的物體流動感？如果沒有累積到一定程度的經驗，是很難掌握的。儘可能地在日常生活中拍攝會移動的物體做練習，磨練自己掌握快門速度的感覺，是提升攝影眼的好方法。

要設定快門速度，可在模式轉盤的「S」（上圖右）快門速度優先模式下，利用調節轉盤，或是 DIRECT 按鈕（上圖左）來進行設定。

快門速度慢
RICOH GXR · GXR MOUNT A12
VOIGTLÄNDER ULTRA WIDE-HELIAR12mm F5.6 Aspherical II
F8 · 1/760 秒 · -0.3 · ISO200 · 戶外 · 巴黎

想要表現出動態物體的流動感，只要快門速度比被攝物體的速度更慢就可以了。不過快門速度調多少才能拍出想要的物體流動感，靠著經驗調整快門速度是很重要的，但有時用隨意設定的快門速度來拍動態物體說不定也有好照片。

快門速度快
RICOH GXR · GXR MOUNT A12
VOIGTLÄNDER ULTRA WIDE-HELIAR12mm F5.6 Aspherical II
F5.6 · 1/143 秒 · -0.3 · ISO200 · 戶外 · 巴黎

快門速度指的就是快門打開到閉合的時間。快門速度如果夠快，快門閉合的時間就會縮短，能夠清楚的拍下動態物體動作的瞬間，同時也不太會受到相機晃動的影響。

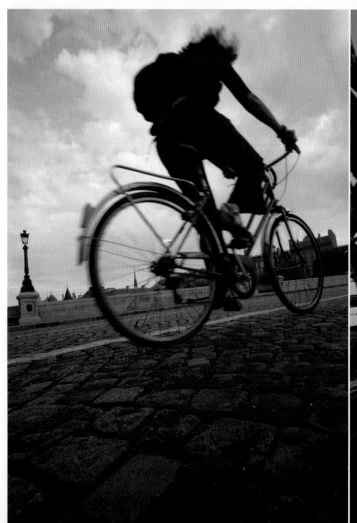

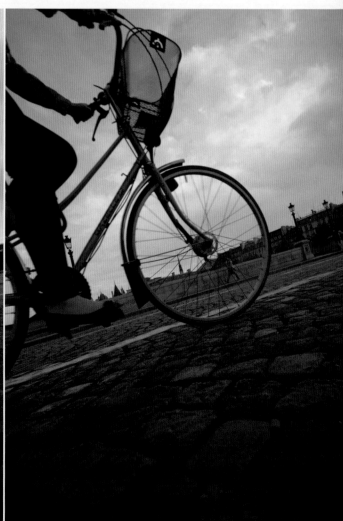

微型拍攝
RICOH GXR・GXR MOUNT A12・VOIGTLÄNDER SUPER WIDE-HELIAR 15mm F4.5 Aspherical II
微型拍攝設定・F5.6 ・1/4000秒・-1・ISO800・戶外・巴黎

微型拍攝可將實際看到的景物拍成宛如小人國般的景象。
斜上方往下俯瞰的構圖用來拍攝建築物或道路、公園等，
能展現特別的效果。重點在於要將人跟車子也拍進去。

一般攝影

要設定微型拍攝是將模式轉盤設定到 SCENE（右圖）。按
MENU 按鈕選擇「場景模式」─「微型拍攝」（左圖）。按
Fn1 或 Fn2 按鈕，會出現「微型拍攝設定」，這時用方向按
鈕（＋／－）來選擇模糊位置，方向按鈕（Fn1／Fn2）
選擇模糊的幅度。模糊的方向則用自拍器按鈕來設定，也
可與一般攝影同時使用。從左邊 MENU 選擇「攝影」後，
將「一般攝影」設定為 ON。

場景模式

微型拍攝

小人國的視角看世界

場景模式裡有各式各樣的選
項，用不同的場景模式來拍照，讓
圖像產生許多不同的變化，這也是
一種新奇的樂趣。

「微型拍攝」是將畫面分成橫
式或是直式的 3 等份，在圖像中央
部份對焦，其他部分則會變得模糊，
是個能讓整個畫面看起來像小人國
般的模式。這個模式的優點在於能
夠選擇橫式或是直式的糊焦並加以
移動，更可以自行調整模糊的幅度。
此外，相機為直幅拍照時糊焦帶也
會自動轉向。

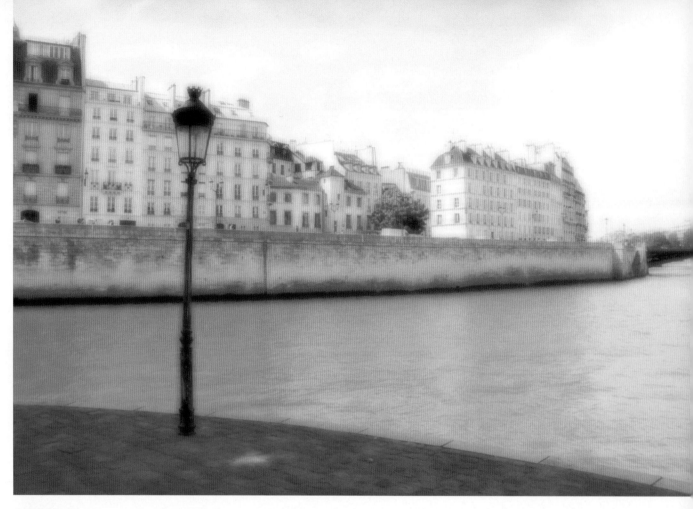

柔焦選項：強
RICOH GXR・RICOH LENS P10 28-300mm F3.5-5.6 VC
柔焦設定：強・F3.7・1/620秒・+0.7・ISO100・戶外・巴黎

利用柔焦拍攝風景，能拍出令人懷念、似曾相識般
的風景。平常生活的記錄照片，可多利用這種效果
來拍攝。

表現出夢幻般的效果

場景模式

柔焦

「柔焦」是場景模式
的其中一種。就像用柔焦
鏡頭拍攝一樣，畫面會呈
現柔和或是夢幻的感覺。用於
人像照或是花朵、寵物
的攝影，都能發揮使用
柔焦的效果。而用來拍
攝日常風景、街景快拍、
人物攝影等，也會呈現一
種柔和、不切實際的氛
圍。那像是感覺很懷念、
似曾相識般的風景或人
物，如同電影中回憶的
場景之一，營造出似夢
似真的感覺。

一般攝影

柔焦選項：弱

柔焦效果可選擇「強」或「弱」。選擇柔焦時也可同
時進行一般攝影。

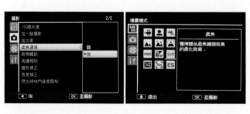

設定柔焦是將模式轉
盤設定到SCENE，
按MENU鍵「場景模
式」一選擇〔Soft〕，左
邊MENU顯示「攝影」
後從「柔焦選項」來設
定〔強／弱〕。







用黑白色調表現多層次感

場景模式

高對比度黑白

用場景模式設定中「高對比度黑白」，拍出來就像是用超高感光度的黑白底片、強調對比且有粗粒子感的照片。圖像設定中的黑白設定，其黑白色調看起來更分明，感覺就像像70年代曾風靡一時的黑白照片一樣。對喜愛黑白照片的人來說，高對比度黑白當然是非常有魅力，但平時不拍黑白照片的人，更應該要試試看這個模式，或許會改變對黑白照片的印象，甚至是對攝影的觀念。

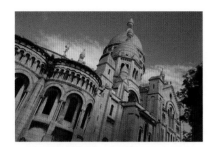

圖像設定的黑白模式

GXR的「圖像設定」中有「黑白」，以及懷舊、紅色、綠色、藍色、紫色等色調選擇的「黑白（TE）」二種種類。這是在圖像設定裡的黑白（TE）調色：懷舊設定下拍的照片。

高對比度黑白

RICOH GXR・GXR MOUNT A12
CARL ZEISS DISTAGONT ＊ 18mm F4
高對比度黑白設定：C：MAX
F11・1/760 秒・-0.3・ISO200・戶外・巴黎

用粗粒子感的高對比度黑白拍出來的黑白照片，氣圍有別於一般黑白照片，對比度可選擇「MAX～1／－2」。

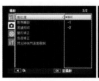 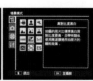

高對比度黑白的設定是將模式轉盤設定到SCENE，從「場景模式」選擇〔HiBW〕（右圖）。「攝影」的〔對比度〕可選擇對比強度（左圖）。

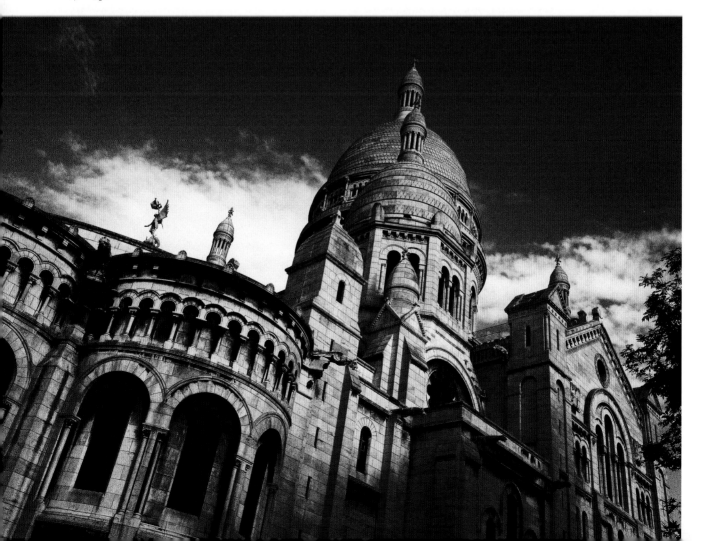

玩具相機的設定是將模式轉盤設定到 SCENE，從「場景模式」選擇〔Toy〕（上圖）。從左邊 MENU 的「攝影」調整〔漸暈〕的「強／弱／關」（左下圖），從「玩具色彩」設定「開／關」（右下圖），再從〔對比度〕設定對比強度。

一般攝影

場景模式

玩 具 相 機

用玩具相機模式拍出創意照片

愛用高級相機的人中，有些人並不認為玩具相機是相機的一種，或許GXR愛用者裡也有這樣的人。

GXR的確是高性能、高解析度、高畫質的相機，但就是因為這樣，用GXR的玩具相機模式所拍出來的照片才讓人覺得更好玩吧。能夠體驗創意照片的風格，才能更享受拍照的樂趣。

玩具相機
RICOH GXR・RICOH LENS S10 24-72mm F2.5〜4.4VC
玩具相機模式設定：周邊減光：強・F9.6・1/1070 秒・-0.3・ISO100・戶外・東京

「玩具相機」表現出如同用玩具相機拍攝般的色調，只要將「玩具色彩」設定為 ON，就能強調輪廓。要修圖像暗角有三個階段的光量可以做調整，能顯現玩具相機的氣氛。

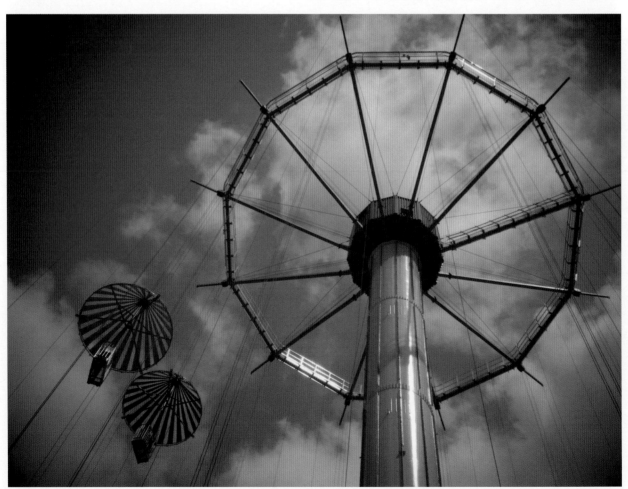

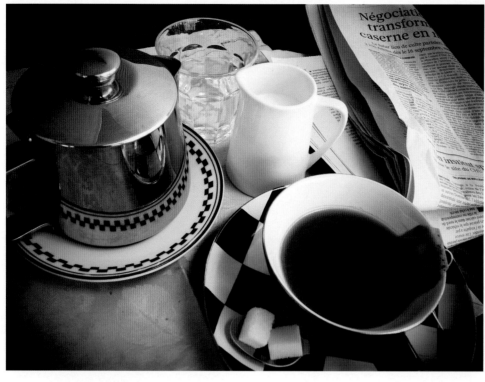

一般攝影

正片負沖設定是將模式轉盤設定到場景模式，按 MENU 鍵後出現「場景模式」，選擇〔正片負沖〕(上圖)。

正片負沖／色調：基本
RICOH GXR · RICOH LENS S10 24-72mm F2.5-4.4 VC
F3.8 · 1/111 秒 · ISO100 · 戶外 · 巴黎
正片負沖設定 · 色調：基本／漸量／強／對比：+2

正片負沖完全顛覆顏色及對比，呈現出不自然的奇異氣氛。基本色調是讓畫面全體呈現偏藍的感覺。大幅減少主題周邊光量，更能增加照片中微妙氛圍。正片負沖能與一般攝影同時使用。

場 景 模 式

正 片 負 沖

嘗 試 不 切 實 際 的 色 調

「正片負沖」的特徵，是完全顛覆原來景物的色調，呈現出不自然的色調，讓人對照片的印象完全改變。沒有比正片負沖更有趣的效果了，雖然可能有些人會無法接受。

「正片負沖」是沖洗底片時的用語，指將負片用沖洗正片藥水沖為正片的色調、正片用沖洗負片藥水沖為負片的色調，是讓顏色平衡及對比完全相反的處理法。GXR 將改變色調以數位相機的「正片負沖」模式重新再現。拋開固有的攝影觀感，嘗試拍出不同感覺的照片吧！

正片負沖不只是增加樂趣的效果。正片負沖的設定方式，是所有場景模式中最複雜的。除了 3 種色調可以選擇外，〔對比度〕可選「普通／＋1／＋2」(如右圖)，〔漸量〕可選擇「關／弱／強」(如左圖)。

正片負沖／色調：偏紅 **正片負沖／色調：偏黃**

正片負沖的色調有基本、偏紅、偏黃這三種。配合照片氣氛來調整漸量、對比度等。左圖設定為漸量「強」，對比度「＋2」。

一般攝影（不使用閃光燈）

使用閃光燈

RICOH GXR · GR LENS A12 50mm F2.5 MACRO
F2.5 · 1/660 秒 · +1 · ISO400 · 戶外 · 東京
閃光燈手動發光：1/64

在白天有太陽光時使用閃光燈也很方便。
特別是逆光時，人物或物體會稍微變暗，
這時就可用閃光燈來補光。另外，在陰天
拍攝女性照片時，也可使用閃光燈強調人
物膚色更白皙透人，眼睛也閃閃發光，如
同打了蘋果光般栩栩如生的表情。

閃 光 燈

強調光線的重點

GXR 即使在陰暗的地方也能進
行高感光度攝影，並能完美再現出
色階與色調，展現高畫質拍出唯美
的照片，因此用到閃光燈的機會可
能不多。如果只以夜晚為背景，或
是拍紀念照、宴會、婚禮和小朋友
的成果展等才用到閃光燈，那就太
可惜了。其實可以試試看在白天進
行拍攝時，利用閃光燈來補光，加
強突顯照片中的光線。

1. 按下機身背面的〔OPEN／
設定〕鍵，閃光燈就會彈起，必
須在這個狀態下才能使用。
2. 在彈起的狀態下按下〔OPEN
／設定〕鍵後，會顯示閃光燈模
式畫面，再按一次按鈕或轉動調
節轉盤，就能切換閃光燈模式。
閃光燈模式有「閃光燈禁止／自
動／消除紅眼／強制閃光／慢速
閃光同步／手動閃光」等。
3. 將白色塑膠袋重複捲在閃光燈
上，能減低閃光燈強度。

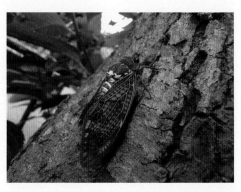

使用閃光燈

RICOH GXR · RICOH LENS S10
24-72mm F2.5-4.4VC · F4.1
1/100 秒 · -1 · ISO100 · 戶外
東京 · 使用內建閃光燈

在內建閃光燈上，捲上裁剪過的
便利商店白色塑膠袋，減低閃光
燈強度。選擇強制閃光，拍攝樹
上的蟬能自然的捕捉到蟬的影子
和背景等。

一般攝影
RICOH GXR，GR LENS A12 50mm F2.5 MACRO
F2.5，1/32秒，±0，ISO200，戶外，黑繞

〈番茄醬汁燉嫩雞，搭配蒸蔬菜〉。這是張藉由餐廳窗戶射進來的自然光線所拍攝的照片。這樣看可能會覺得是張還不錯的照片，不過與右圖比較起來，雖然自然，但色澤顯得比較乾一點。

使用外接閃光燈GF-1
RICOH GXR，GR LENS A12 50mm F2.5 MACRO
FLASH GF-1 TTL-AUTO，F2.5，1/48秒，ISO200，戶外，黑繞

將左邊照片的料理用閃光燈讓牆壁反光，再用 TTL 自動拍攝。呈現顏色濃厚，栩栩如生的料理照片。外接閃光燈在拍攝料理或商品、人物照時，都派得上用場。利用 TTL 自動調光，就能輕鬆拍出好照片。

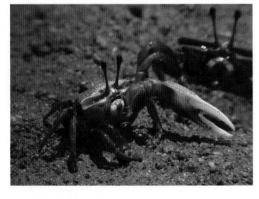

使用外接閃光燈GF-1
RICOH GXR，RICOH LENS P10 28-300mm F3.5-5.6 VC
FLASH GF-1 TTL-AUTO，F9.4，1/52秒，ISO400，戶外，石垣島

棲息於南島陰暗沼澤地的螃蟹。用外接閃光燈GF1，直接使用TTL〔自動調光〕發光後拍攝的，因為是直射光所以多少會有些影子。

外接閃光燈 GF1 可直接裝在 GXR 上使用，或是使用閃燈延長線裝在相機上。並不是正常的使用方式。（左圖為 NISSIN 通用型閃燈延長線 SC10）閃光燈可離相機一段距離，進行跳燈拍攝也沒問題。但這樣的使用方式，造成損壞並不負責。

控制光線強度來拍攝

外接閃光燈

外接閃光燈能補強內建閃光燈強度不足的缺點，拍攝內閃無法照亮的陰暗場所，或是用於寬廣的地方需要足夠光量來進行拍攝時。此外，它能發出比內建閃光燈更充足的光量，又能轉動方向，可以利用天花板或牆壁等來輕鬆拍下具有平衡感的照片。

外接閃光燈拍照的光線柔和，可消除用內建閃光燈拍照的不協調感，呈現看起來自然的畫面。目前已推出GXR專用的外接閃光燈「TTL閃光燈GF-1」。

MANFROTTO POCKET腳架S

尺寸為81W*7.5H*21Dmm，重量為30g，最大耐荷重0.6kg，2,980日幣

MANFROTTO POCKET腳架L

尺寸為83W*9H*51Dmm，重量為70g，最大耐荷重1.5kg，4,480日幣

MANFROTTO POCKET 腳架，裝在機身上，仍可以將腳收疊起，非常方便。可直接一同收到相機包中。

MANFROTTO POCKET 腳架L，共有三個螺絲鎖槽，可將螺絲鎖入喜歡的位置來固定，非常方便。

MANFROTTO POCKET腳架裝在機身上後也不會重，三隻腳都附有防滑橡膠，可獨立調節角度，在不穩定的場地也可以輕鬆使用。在 GXR MOUNT A12 鏡頭接環模組上裝上大型鏡頭也沒問題。

迷你腳架

有多數人可能會認為GXR不適合使用大腳架。有這種想法的人，可以嘗試看看使用GXR的迷你腳架喔！

只要有一個迷你腳架，無論是夜晚或陰暗場所，抑或是從桌上、從低角度、將相機靠牆拍攝等等，都會有相當卓越的穩定性，拍照時更是不用擔心震動，是非常重要好用的工具。帶著迷你腳架與GXR，到處走走拍拍，發掘更多攝影的可能性。

RICOH GXR · GXR MOUNT A12
LEICA ELMAIT 28mm F2.8 ASPH.
F2.8 · 1/810 秒 · ±0 · ISO200 · 戶外 · 巴黎

從低處進行拍攝時，最常用到迷你腳架。就算是潮溼或是凹凸不平的地面，有了它就非常安心。電子景觀器為VF-2，使用內建的水平儀測水平也很方便。

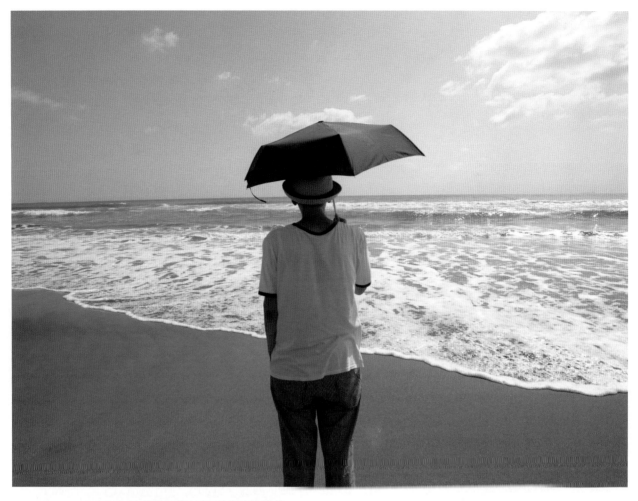

A12.28mm＋RICOH GR數位相機Ⅲ專用外接廣角鏡頭
RICOH GXR・GR LENS A12・28mm F2.5 WIDE CONVERSION LENS GW-2
F8・1/3200 秒・+1.3・ISO200・戶外・法國多維爾

在 A12.28mm 鏡頭上，裝上外接廣角鏡頭 GW-2 可以變
成超廣角 21mm 鏡頭。超廣角攝影與寬廣的視角是它最大
的魅力，不過在使用上則要特別注意。

A12.28mm鏡頭　一般攝影

在 A12.28mm 定焦鏡頭
上使用轉接環（濾光鏡直
徑 40.5mm），裝上 GR
數位相機Ⅲ專用外接廣角
鏡頭 GW-2（濾光鏡直徑
43mm）。

GR 數位相機Ⅲ專用外接廣角
鏡頭 GW-2（倍率 0.75 倍）
鏡頭只要裝在 A12.28mm 定
焦上，就能變成相當於 21mm
的焦距。售價 15,750 日幣（附
防塵套、盒）。

GR DIGITAL Ⅲ
專用外接
廣角鏡頭

將廣角鏡頭升級成超廣角鏡頭

若你擁有 RICOH GR 數
位相機Ⅲ專用的外接廣角鏡頭
GW－2，那你一定要試試看將廣
角鏡頭模組 A12・28mm鏡頭改良
成超廣角 21mm鏡頭。

只要使用 A12・28mm的轉接
環（40.5→43）就能裝上GW－2。
不過這並不是RICOH官方認可的
使用方法。實際上對 A12・28mm
鏡頭來說，GW－2是太重了，會
對 AF 的馬達造成負擔，所以切記
使用時一定要用手扶著。

PARIS

RICOH GXR
GXR MOUNT A12
M MOUNT LENS

藤田一咲 ISSAQUE FOUJITA

LEICA SUMMICRON 35mm F2
RICOH GXR・GXR MOUNT A12・F2.8・1/4000秒・-4・ISO800・懷舊

透過 GXR 的 A12 接環裝上了 LEICA
ELMAR 5cm F3.5 鏡頭，鍍鉻鏡頭搭配
GXR 黑色的機身，兩者結合呈現出沉穩的
風味。

隨著可接上 LEICA 鏡頭的「GXR MOUNT A12」模組的
販售，我們立刻帶著 LEICA 原廠鏡頭與其他 M 接環鏡頭，
來到攝影之都—巴黎進行散步街拍。

PHOTO & TEXT／藤田一咲　ISSAQUE FOUJITA

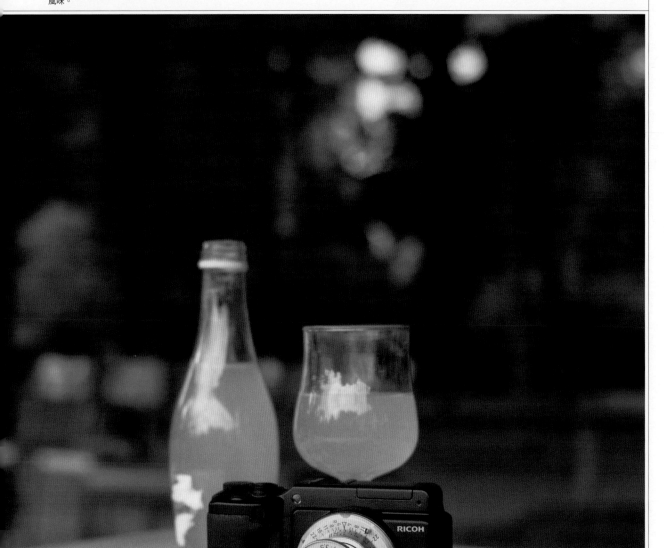

PARIS
RICOH GXR·GXR MOUNT A12·M MOUNT LENS

VOIGTLÄNDER SUPER WIDE-HELIAR 15mm F4.5 Aspherical II
RICOH GXR · GXR MOUNT A12 · F8 · 1/440 秒 · +0.7 · ISO200 · 黑白

萬里無雲的晴天雖然
不錯,但陰天也很有
巴黎的氣氛,很適合
拍攝黑白照片。

巴黎的天空下
使用 A12 鏡頭接環的幸福

當最新的機種與鏡頭上市
後,大多數的攝影師都懷抱著期
待,迫不及待地帶著最新的器材
前往巴黎。這次伴隨著欣喜的心
情,透過 GXR MOUNT A12
接環模組,就可以帶著平日愛用
的 GXR,並且裝上底片相機專
用的鏡頭來使用。MOUNT
A12 最大的優勢在於能直接安
裝 LEICA M 型鏡頭,或是透過
轉接環使用他廠鏡頭,在這個數
位化當道的時代,能讓老鏡頭重
生並拍攝數位照片,是攝影玩家
最大的喜悅。

為何本次會選在巴黎拍攝
呢?巴黎擁有世界上最美麗的街
道,此外攝影的啟蒙歷史也與巴
黎息息相關,有許多進駐於巴黎
的攝影師在此使用 LEICA 相
機,拍出許多為人津津樂道的照
片。拍下這些照片的相機是不老
的 LEICA。而在開創攝影歷史
的巴黎,使用新型鏡頭或是經典
銘鏡,甚至是能用裝在 LEICA
M 型接環上的優質鏡頭來拍
照,是種難以言喻至高無上的幸
福。這份無比的喜悅,相信能從
「PARIS」開始讓世界各地的人
體會到攝影藝術所帶來的感動。

LEICA SUMMICRON 35mm F2
RICOH GXR · GXR MOUNT A12 · F4 · 1/3200 秒 · -2.3 · ISO800 · 自然模式

巴黎雖為世界時尚的發源地,但街道還是相當平民化,將 LEICA M3 專用 SUMMICRON 35mm 鏡頭所附屬的眼鏡拆掉,進行街頭試拍。老鏡頭與數位機身的組合給人全新的感受。

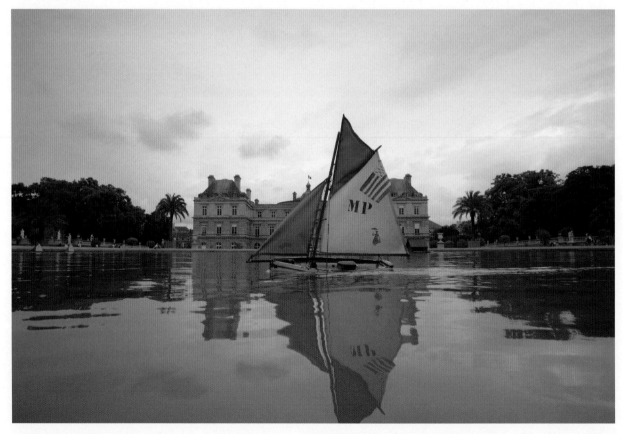

VOIGTLÄNDER SUPER WIDE-HELIAR 15mm F4.5 Aspherical II
RICOH GXR · GXR MOUNT A12 · F5.6 · 1/4000 秒 · -1 · ISO800 · 自然模式

盧森堡公園的水池中,小孩正操控著玩具帆船,由於無法使用自動對焦,只能大致設定焦距與光圈,並以不看觀景窗的方式來進行快拍。

LEICA SUPER-ANGULON 21mm F3.4
RICOH GXR·GXR MOUNT A12·F5.6·1/60 秒·+0.3·ISO400·自然模式

一邊散步一邊欣賞巴黎的櫥窗也是很有趣的事，不妨拍下旅途的回憶吧。由於櫥窗會反射，拍攝時記得不要拍到自己的影子。

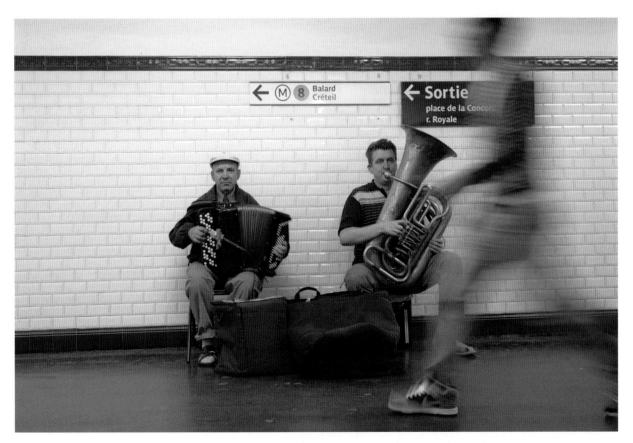

LEICA ELMARIT-M 28mm F2.8 ASPH.
RICOH GXR·GXR MOUNT A12·F4·1/12 秒·+0.3·ISO400·自然模式

地鐵人行道是街頭藝人的重要舞台，用手持盲拍、用目測大概的距離並縮小光圈拍攝，拍攝時要捕捉自然的表情，不要對被拍攝者造成壓迫感。

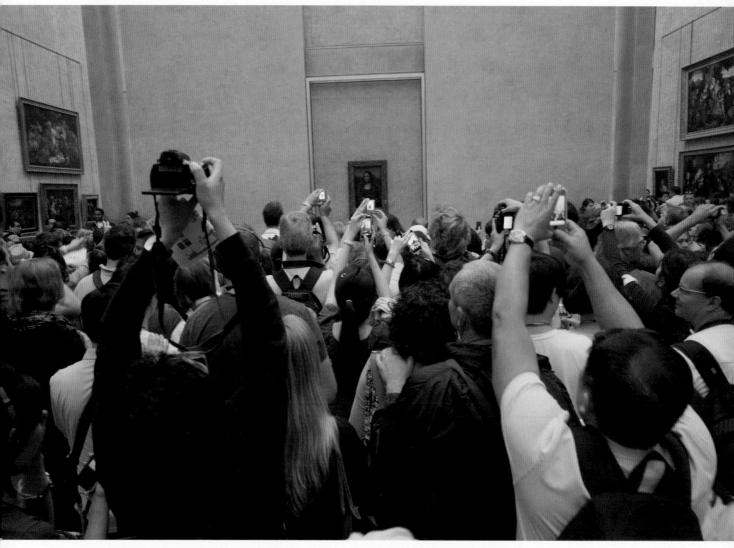

VOIGTLÄNDER SUPER WIDE-HELIAR 15mm F4.5 Aspherical Ⅱ
RICOH GXR · GXR MOUNT A12 · F5.6 · 1/28 秒 · -0.7 · ISO800 · 黑白

觀光客參觀羅浮宮，都是為了親眼目睹蒙娜麗莎畫像的風采而來，筆者也跟其他觀光客一樣高舉相機，以高角度不看觀景窗的方式拍攝。

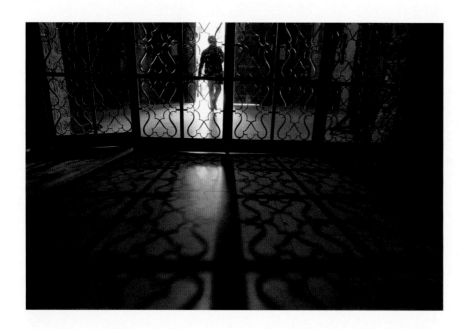

VOIGTLÄNDER SUPER WIDE-HELIAR
15mm F4.5 Aspherical Ⅱ
RICOH GXR · GXR MOUNT A12 · F5.6
1/21 秒 · -1.7 · ISO800 · 黑白

相機放低並按下快門光線穿透
聖哲曼德佩教堂的鐵格內門，
在地板投射出美麗的影子。

072

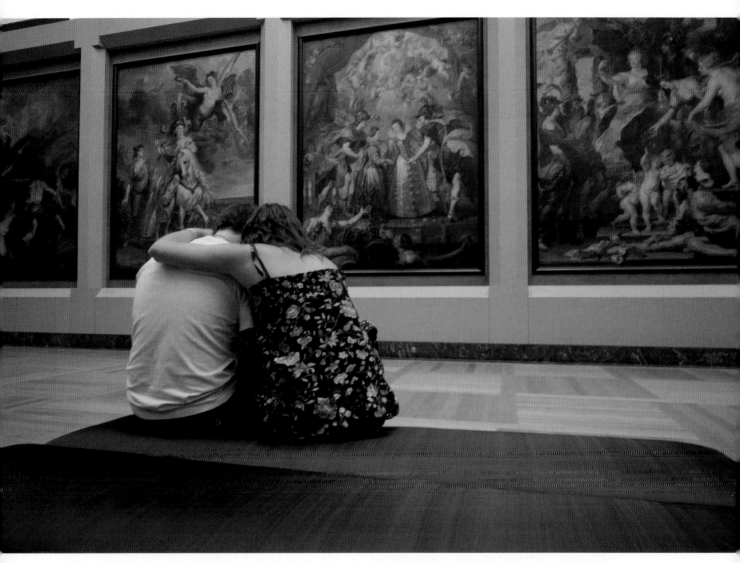

VOIGTLÄNDER SUPER WIDE-HELIAR 15mm F4.5 Aspherical II
RICOH GXR · GXR MOUNT A12 · F5.6 · 1/11 秒 · -1 · ISO800 · 黑白

在美術館觀察旁人的一舉一動相當有趣，也不會造成被拍攝者的困擾，但要掌握適當距離有點困難。因為館內很安靜，些許的快門聲就會引人注目。幸好 GXR 的快門聲十分安靜，也不會破壞現場的氣氛。

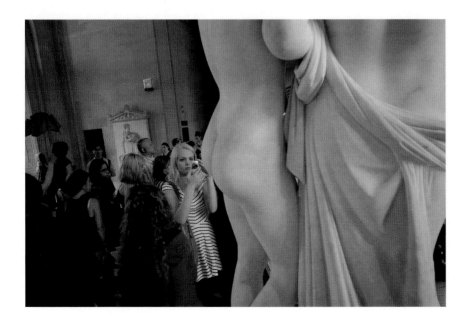

VOIGTLÄNDER SUPER WIDE-HELIAR 15mm F4.5 Aspherical II
RICOH GXR · GXR MOUNT A12 · F5.6
1/34 秒 · -0.7 · ISO800 · 黑白

在美術館可以看到很多人拿相機拍攝展覽品，這是藝術攝影，不是藝術鑑賞。當我們在拍照的過程中，對於相機與照片的熱情也會日益增加。

LEICA SUMMICRON 35mm F2 ASPH.
RICOH GXR · GXR MOUNT A12 · F2 · 1/2500 秒 · -0.7 · ISO800 · 黑白

巴黎是戀人之街，夏天長假時會從世界各地聚集許多情侶，不看觀景窗拍攝正在公園草地上休息的情侶。即使在旁邊徘徊，情侶依舊旁若無人般情話綿綿。

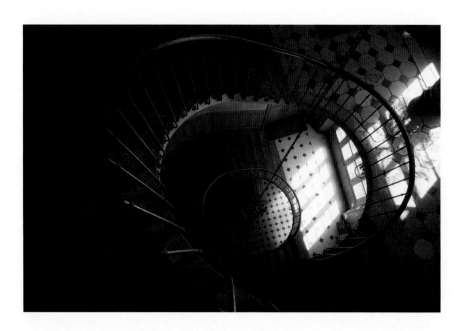

VOIGTLÄNDER SUPER WIDE-HELIAR
15mm F4.5 Aspherical II
RICOH GXR · GXR MOUNT A12 · F11
1/45 秒 · -0.7 · ISO400 · 懷舊

這是將手伸直不看觀景窗拍攝老舊公寓的照片，太陽照射在木頭與鐵製的欄杆、以及破舊的地磚階梯。

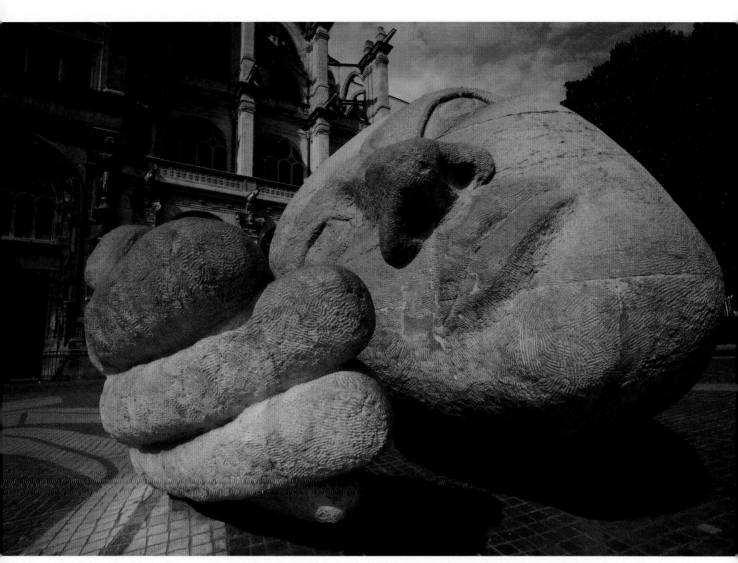

VOIGTLÄNDER ULTRA WIDE-HELIAR 12mm F5.6 Aspherical II
RICOH GXR · GXR MOUNT A12 · F5.6 · 1/2000 秒 · -1 · ISO200 · 黑白

位於雷阿爾的聖德斯塔思教堂前廣場，有一座巨大的頭手雕刻作
品，這是由藝術家米勒所打造的作品「傾聽」，石頭的細部質感
令人目不暇給。由於太陽被雲層遮蔽，教堂的外觀偏暗。

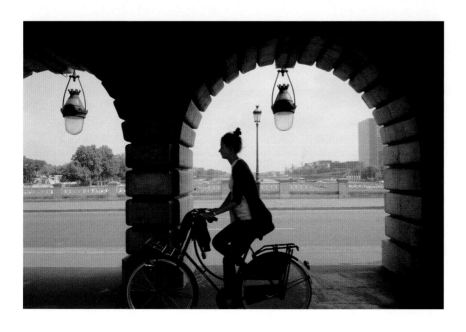

CARL ZEISS DISTAGON T ✳ 18mm F4
RICOH GXR · GXR MOUNT A12 · F5.6
1/440 秒 · +0.3 · ISO400 · 黑白

伯特貝希地鐵的高架橋下，
騎著自行車的女子飄逸地穿
嘯而過。事先縮小光圈並調
好焦距後，便不容易錯過一
瞬間的快門時機。

LEICA NOCTILUX 50mm F1
RICOH GXR · GXR MOUNT A12 · F1 · 1/470 秒 · -0.3 · ISO400 · 鮮豔模式

使用大光圈鏡頭將光圈全開至 F1，捕捉教堂內昏暗的蠟燭光，透過對焦輔助功能
讓對焦更為準確。

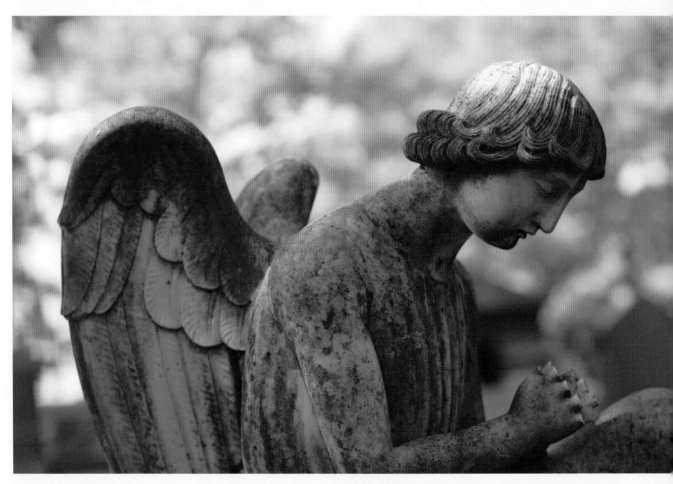

LEICA NOCTILUX 50mm F1
RICOH GXR · GXR MOUNT A12 · F1 · 1/1150 秒 · -0.7 · ISO200 · 自然模式

在墓園中可以看到一尊天使為亡靈祈禱的雕像，使用 F1 大光圈製造美麗淺景深，
讓天使的祈禱姿態突顯於畫面中。

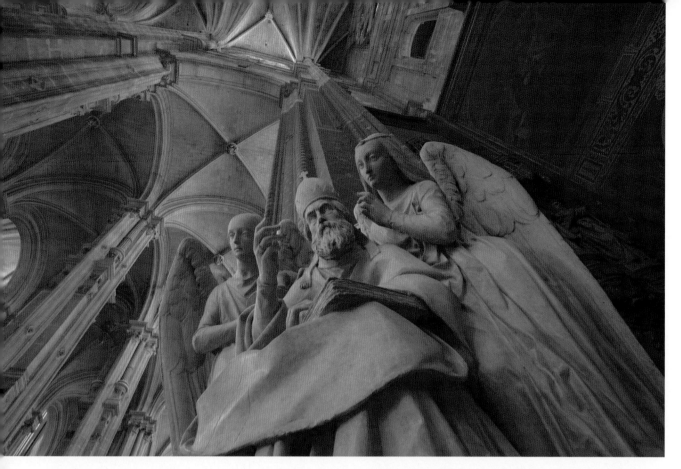

VOIGTLÄNDER ULTRA WIDE-HELIAR 12mm F5.6 Aspherical II
RICOH GXR · GXR MOUNT A12 · F8 · 1/2 秒 · -2 · ISO200 · 自然模式

將相機固定於柱子拍攝,使用 VF-2 電子觀景器,不僅擁有 100% 的視野率,在低角度拍攝時更可翻轉觀景器。

LEICA ELMARIT-M 28mm F2.8 ASPH.
RICOH GXR · GXR MOUNT A12 · F2.8 · 1/4000 秒 · -3 · ISO200 · 自然模式

埋葬著法國歷代王室的聖德尼大教堂,美麗的彩色玻璃聞名於世,對焦於某一尊橫躺在教堂內的亡靈像,並製造淺景深效果。

LEICA ELMARIT-M 28mm F2.8 ASPH.
RICOH GXR · GXR MOUNT A12 · F2.8 · 1/760 秒 · -0.3 · ISO200 · 懷舊

延伸到道路上的餐廳露天座位。趁著客人正在等餐點的空檔,幫他們拍了
幾張照片。

LEICA ELMARIT-M 28mm F2.8 ASPH.
RICOH GXR．GXR MOUNT A12．F2.8．1/1230秒．-0.3．ISO200．補白

一個人在咖啡廳忙進忙出的先生。接上LEICA ELMARIT 28mm鏡頭後，等效焦長為42mm，非常適合用來拍攝人像。

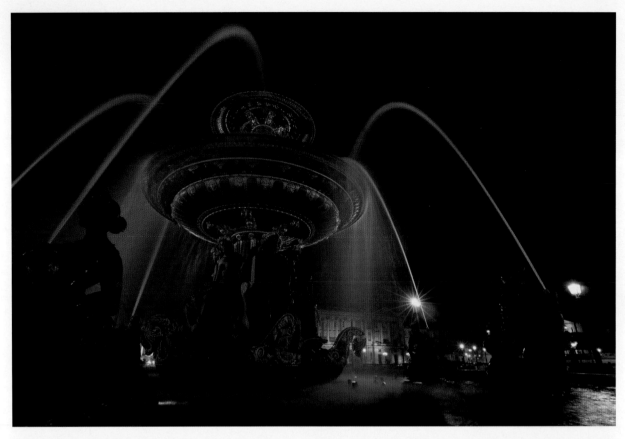

VOIGTLÄNDER ULTRA WIDE-HELIAR 12mm F5.6 Aspherical II
RICOH GXR · GXR MOUNT A12 · F5.6 · 1 秒 · -0.3 · ISO200 · 黑白

白天的噴水池很壯麗，到了夜晚反而有種神秘的氣息，用黑白模式拍攝就宛如老電影般的效果。使用腳架與 CA-1 快門線。

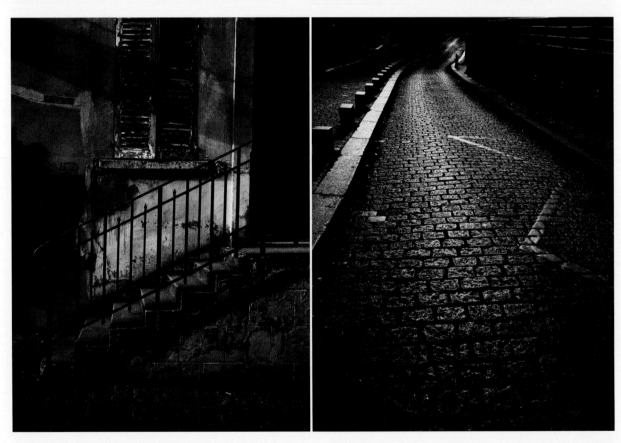

CARL ZEISS DISTAGON T * 18mm F4
RICOH GXR · GXR MOUNT A12 · F5.6 · 1/310 秒 · -1 · ISO200 · 高對比度黑白

選擇高對比度黑白場景模式，並將對比調成 MAX，強調照片的黑白對比色調，並透過明顯的顆粒感來呈現古都的氣氛。

VOIGTLÄNDER ULTRA WIDE-HELIAR 12mm F5.6 Aspherical II
RICOH GXR · GXR MOUNT A12 · F11 · 1/133秒 · -1.3 · ISO200 · 稍醺

在石板路上使用迷你腳架，將相機裝於腳架上頭，捕捉蒙馬特街道與聖心堂的風景。

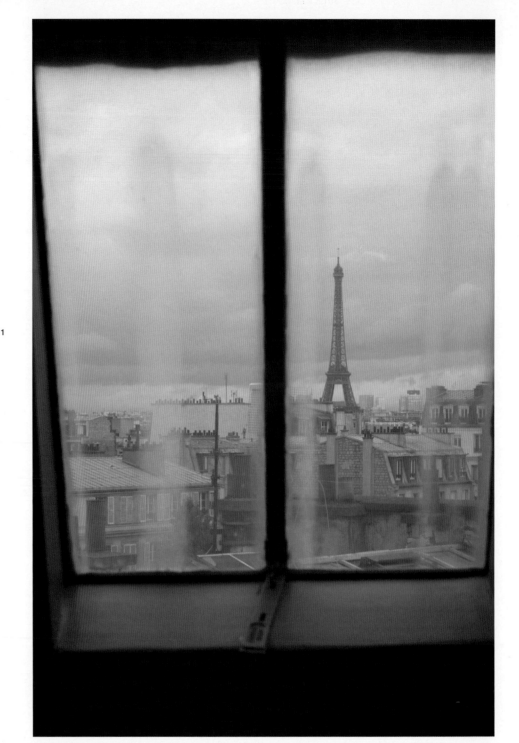

LEICA NOCTILUX 50mm F1
RICOH GXR · GXR MOUNT A12
F11．1/540 秒．-1.3．ISO200
自然模式

從飯店的窗戶拍攝愛菲爾鐵塔，
不知是不是光圈縮太小的緣故，
畫面呈現暖色系的柔和效果，但
不需要做任何後製，忠實呈現原
貌就夠了。

common data
圖像尺寸：L3:2／圖像
格式：Fine JPEG
攝影模式：光圈先決 [A]
白平衡：戶外／無剪裁
拍攝地點：巴黎

在此簡單說明在巴黎用 GXR 拍攝前需要注意到的重點，以及 A12 鏡頭接環的便利之處。

首先要防止灰塵進入感光元件，記得在安裝鏡頭前（更換鏡頭時也是）用吹球將附著於鏡頭後方鏡片、感光元件的快門簾等部位的灰塵清乾淨，雖然很花時間但這是不可或缺的工作。如果鏡頭後方鏡片附著了灰塵，在拍照時灰塵就會進入感光元件內部。另外開啟快門簾進行清潔也是個不錯的方式，用吹球時記得將感光元件朝下，並迅速地進行清潔動作。如果將相機朝上或橫向，反而更容易讓灰塵進入。

將鏡頭安裝好之後，把 GXR 對著天空或著是明亮的單一色調景物，先拍一張照片，再透過液晶螢幕檢查畫面中是否有看到塵點，並可在拍攝過程中逐一確認即可。

GXR 還有一個非常方便的對焦輔助功能，可以幫助你精準對焦，在手動對焦時也不再感到吃力，藉此享受更多拍照的樂趣。如果同時再利用放大播放功能，就能更提升對焦的效率。

082

巴黎之旅所使用的鏡頭

LEICA NOCTILUX 50mm F1 (第2世代)

以連動測距相機的結構來說，使用 NOCTILUX 鏡頭在全開光圈會有難以合焦與快門速度無法提高的問題，但 GXR 具備對焦輔助與高速快門，能克服以上問題，缺點是鏡頭又大又重。

35mm 底片相機
等效焦長：
約 75mm

LEICA SUPER-ANGULON 21mm F3.4

裝在 GXR 機身上的協調性無從挑剔，換算 35mm 底片相機的等效焦距為 31.5mm，對於喜歡使用 35mm 標準鏡頭的人而言應該是最佳選擇。拍攝時透過螢幕可以看見銳利的影像，光是這樣就感到至高無上的幸福。

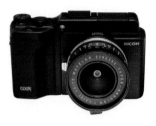

35mm 底片相機
等效焦長：
約 31.5mm

VOIGTLÄNDER ULTRA WIDE-HELIAR 12mm F5.6 AsphericalⅡ

裝在 MOUNT A12 的焦距為 18mm，算是最廣的超廣角鏡頭，鏡身體積輕巧，與 GXR 的協調性極佳。若想替畫面增添變化性，最適合使用此款鏡頭。

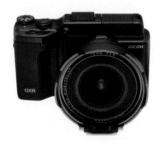

35mm 底片相機
等效焦長：
約 18mm

LEICA ELMARIT-M 28mm F2.8 ASPH. (現行版)

在現行版的 LEICA 鏡頭中屬於最輕巧的一顆，在巴黎旅行的拍攝中相當便利 也會有銳利的畫質，美麗的淺景深與忠實的色調呈現，讓人非常的印象深刻。

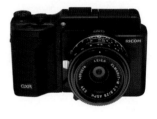

35mm 底片相機
等效焦長：
約 42mm

VOIGTLÄNDER SUPER WIDE-HELIAR 15mm F4.5 AsphericalⅡ

使用頻率最高的鏡頭，鏡頭輕巧視角寬廣，由於景深相當長，不用過於在意對焦點是否準確，可以專注於思考構圖，很適合街拍與不看觀景窗拍攝等方式。

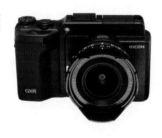

35mm 底片相機
等效焦長：
約 22.5mm

LEICA SUMMICRON 35mm F2 (第3世代)

帶著這顆銀色的伸縮老鏡頭，在拍攝古都巴黎時有種閒靜的氣氛。將光圈全開至 (F2) 的畫質雖偏軟調，但合焦處依舊呈現銳利感，相當適合黑白攝影。

35mm 底片相機
等效焦長：
約 52.5mm

CARL ZEISS DISTAGON T* 18mm F4

鏡頭的變形控制雖然在實用性上趨近於零，但 DISTAGON T* 18mm 將焦點偏移抑制到最小限度，畫面周圍的畫質也相當銳利，裝在 GXR 的表現無話可說，缺點是略為笨重。

35mm 底片相機
等效焦長：
約 27mm

LEICA SUMMICRON 35mm F2 ASPH. (現行版)

高解析度與高對比度、再加上極輕巧的體積，在 35mm 鏡頭中獲得世界首屈一指的超高評價。纖細又銳利的畫面效果具有現代鏡頭的特色，色調雖然偏綠，但也是這顆鏡頭的特色。

35mm 底片相機
等效焦長：
約 52.5mm

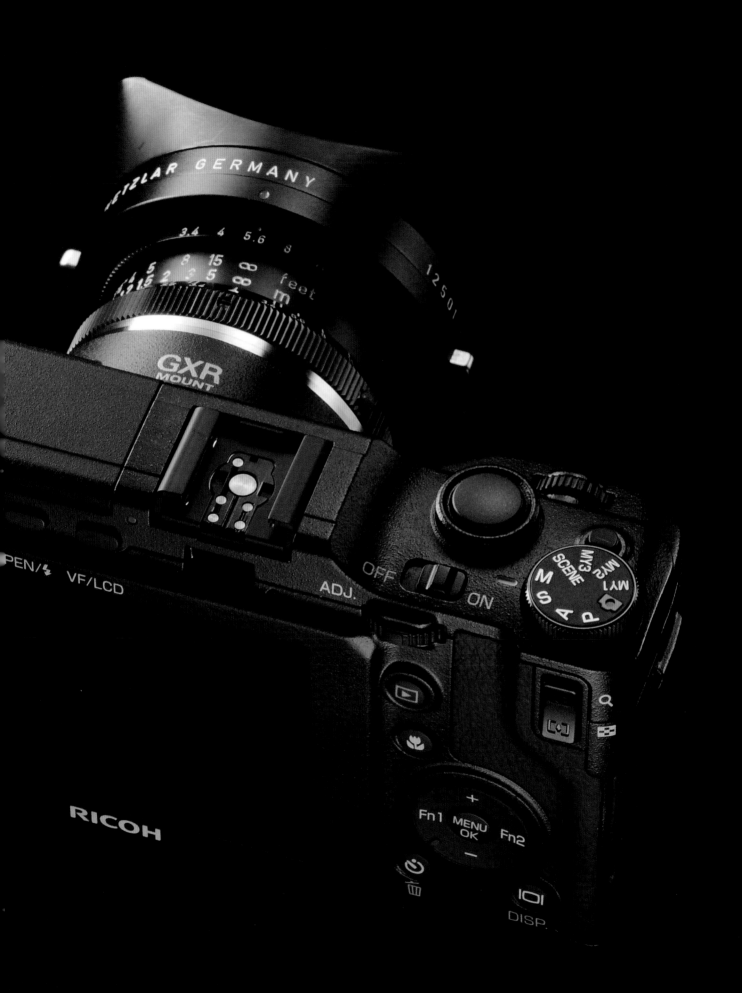

About GXR

深入了解GXR獨特的結構與
最新GXR MOUNT A12鏡頭模組

GXR的魅力

GXR擁有「可同時交換鏡頭與感光元件模組」之特殊系統，
機身凝聚了精細的結構與高階性能，
加上GXR MOUNT A12模組的登場，
大為擴展拍照的樂趣。
就一同來探究GXR令人難以抗拒的魅力吧！

PHOTO／北鄉仁 Hongo Jin

繼承GR系列優良血統的「GXR」

以輕便底片相機「GR1」為首,並將優良血統傳承至現今的「GR DIGITAL」相機,
GR 系列擁有高對焦準確性、輕便攜帶等魅力,十分適合做為長久使用的隨身相機,
GXR 當然也繼承了如此優良的血統。

DIGITAL

GR DIGITAL 2005/10

擁有高性能廣角定焦鏡頭的 GR 系列相機,推出後大受歡迎,並帶動 90 年代的高階輕便相機熱潮。GR21 停產後,GR 系列的歷史宣告結束,但 2005 年推出 GR DIGITAL,GR 的精神也隨之復甦,隨著 GR DIGITAL 廣受好評,RICOH 再推出變版版 GX 系列與入門款的 R 系列。2009 年 CX 系列首次登場,並將 CCD 升級為 CMOS 感光元件,接著在同年 12 月,世界首創可同時交換鏡頭與感光元件模組的相機─GXR 就此誕生了。

GR DIGITALII 2007/11

GX200 2008/07

R10 2008/09

GR DIGITALIII 2009/08

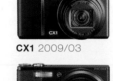

CX1 2009/03

現行版

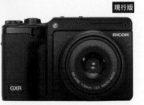

GXR 2009/12

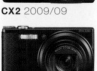

CX2 2009/09

CX3 2010/02

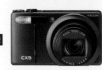

CX4 2010/09

現行版

GR DIGITALIV 2011/10

現行版

CX5 2011/02

FILM

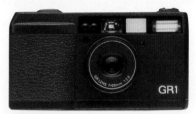

GR1 1996/10

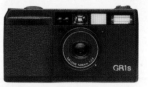

GR1s 1998/04

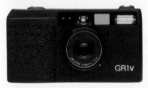

GR1v 2001/09

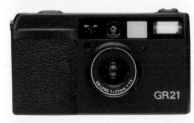

GR21 2001/04

GR LENS 28mm 1997/06

GR1 內建高畫質鏡頭,受到專業攝影師的愛用,並獲得廣大人氣。為了呼應 GR 愛好者的期盼,RICOH 已推出了 LEICA L39mm 鏡頭接環之 28mm F2.8 定焦鏡頭,結構與 GR 鏡頭相同。(圖中的銀鏡附帶 28mm 外接觀景窗,限定 2000 顆,售價 98,000 日幣)

[SLIDE SYSTEM]

機身堅固所產生的精密滑軌

GXR 可同時交換鏡頭與感光元件模組的象徵，就在於機身的滑軌，為了追求模組滑入機身時的牢固性與順暢操作性，特地採用了不鏽鋼材質的高精度滑軌。結合樹脂構件、壓力焊接強力彈簧的組合，可確保鏡頭與感光模組滑入時的平滑性與靜音性，如此精密的設計也造就出滑軌的精密性與良好的操作性。

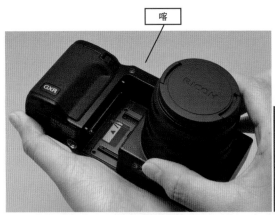

喀

安裝鏡頭與感光元件模組

在將鏡頭與感光元件模組插入滑軌時，就如同機身所描繪的圖示，要讓機身與模組保持平行，要領是用整隻手握住鏡頭與感光元件模組，以保持裝入鏡頭模組時的安定性，聽到「喀」一聲代表已安裝完畢。

機身的滑軌底部可以看到鏡頭與感光元件模組的安裝圖示。

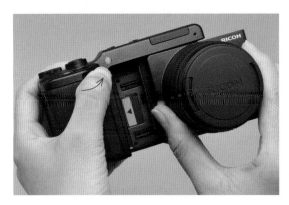

拆下鏡頭與感光元件模組

要拆下鏡頭與感光元件模組時，先用左手拇指按住相機模組釋放桿，並以右手將模組滑動取出，左手用來支撐機身，避免鏡頭模組掉落，右手也要拿穩才行。

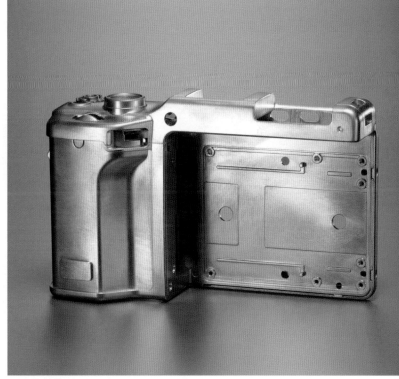

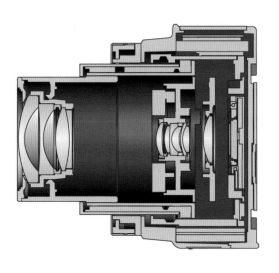

鋁鎂合金的外裝

相機機身與模組外殼皆採用輕巧兼具強度的鋁鎂合金，像是早期的 GR1 等 GR 系列相機皆採用此傳統材料，外殼並施加梨皮烤漆，具有耐磨擦與高防滑的特性，並能提升耐用性與高級感。

防塵性佳的高度氣密系統

鏡頭與感光元件模組也使用了尖端技術，利用高度氣密系統，在握持與更換模組時能有效防止灰塵與雜物的進入，即使在空氣髒污的環境中也能安心進行更換（未安裝前相機機身與模組皆可安裝保護蓋來防止入塵）。

[DETAILS]

GXR各部位名稱

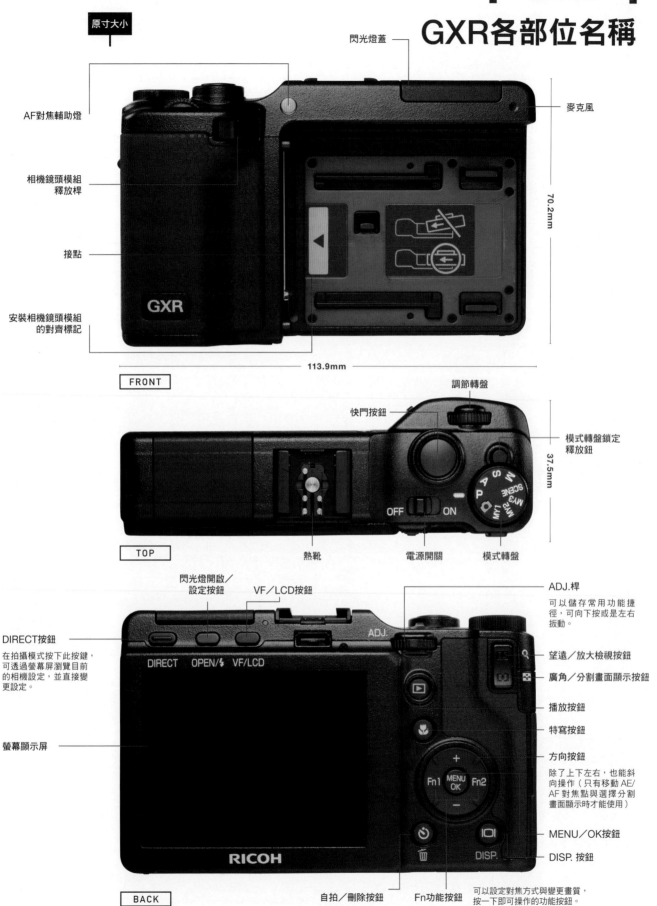

原寸大小

閃光燈蓋

麥克風

AF對焦輔助燈

相機鏡頭模組
釋放桿

接點

安裝相機鏡頭模組
的對齊標記

GXR

70.2mm

113.9mm

FRONT

調節轉盤

快門按鈕

模式轉盤鎖定
釋放鈕

37.5mm

TOP

熱靴

電源開關

模式轉盤

閃光燈開啟／
設定按鈕

VF／LCD按鈕

ADJ.桿

可以儲存常用功能捷
徑，可向下按或是左右
扳動。

DIRECT按鈕

在拍攝模式按下此按鍵，
可透過螢幕屏瀏覽目前
的相機設定，並直接變
更設定。

DIRECT OPEN／⚡ VF/LCD

望遠／放大檢視按鈕

廣角／分割畫面顯示按鈕

播放按鈕

特寫按鈕

螢幕顯示屏

方向按鈕

除了上下左右，也能斜
向操作（只有移動 AE/
AF 對焦點與選擇分割
畫面顯示時才能使用）

Fn1 MENU/OK Fn2

MENU／OK按鈕

DISP. 按鈕

RICOH

BACK

自拍／刪除按鈕

Fn功能按鈕

可以設定對焦方式與變更畫質，
按一下即可操作的功能按鈕。

[INSTRUCTION]

GXR自由自在拍攝的基本操作

在此介紹如何做相關基本設定，使用 GXR 拍攝時更得心應手。
先按下變焦鈕決定畫角，接著半按快門鈕對焦並拍攝，基本操作方式與其他相機相同。

利用模式轉盤來切換拍攝模式

📷	自動模式	根據拍攝景物的亮度，由相機自動設定最合適的光圈與快門速度。
P	程序偏移模式	可以變更光圈與快門速度的組合。
A	光圈優先模式	自行決定光圈值，相機自動設定相對應的快門速度。
S	快門優先模式	自行決定快門速度，相機自動設定相對應的光圈值。
M	手動曝光模式	可以自行設定光圈與快門速度
SCENE	場景模式	除了拍攝錄影，內建了肖像、運動等場景模式，另外透過韌體更新，還能使用微型拍攝與高對比度黑白等特殊效果的模式。
MY1～MY3	個人設定模式	可以事先儲存常用的功能，供拍攝時快速切換。

旋轉調節轉盤來設定光圈。

左右扳動 ADJ. 桿來調整快門速度。

M手動曝光模式的設定方式

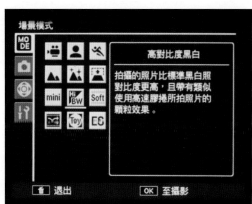

選擇 SCENE 場景模式，並且按下 MENU 鈕後，畫面即出現各種場景圖示。（場景模式依安裝的鏡頭模組而有不同，上圖為 A12 鏡頭模組的範例）。

利用傾斜指示器調整畫面水平

長按 DISP. 按鈕（約 2 秒），即可啟動傾斜指示器。

如果畫面呈水平狀態，傾斜指示器會顯示為綠色。

如果畫面水平嚴重偏移時，傾斜指示器會顯示為橘色，若輕微偏移則是黃色。

放大中央畫面來確認對焦狀態

長按 MENU 按鈕（約 2 秒）即可開啟中央放大畫面，透過放大圖來確認焦點位置等資訊。

繼續長按自拍按鈕（約 2 秒）即可設定放大倍率。

在拍攝模式按下
MENU 按鈕，即可
開啟攝影功能表。

主要的攝影功能設定

可依據用途選擇尺寸與高寬比
圖像質量・尺寸

圖像質量可設定為 [RAW]、[L]、[M]、[5M]、[3M]、[1M]、[VGA]7 種，如果想在電腦進行後製，可選擇 [RAW]。輸出大圖時則選擇 [L]，若記憶卡容量不足則是 [1M] 等，不妨依照用途來選擇。實際的照片尺寸會依安裝的模組而異。

RAW、L、M 等可透過子選單來選擇高寬比與壓縮率。

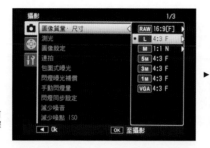

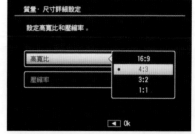

可選擇6種並分別調整對比與銳利度
圖像設定

圖像可以設定為鮮豔、標準、自然、黑白、黑白(TE)、設定1、設定2 等色調，黑白與黑白 (TE) 還能進階調整對比度與銳利度。設定 1 及設定 2 則是透過彩度、對比度、鮮明度的組合，設定出獨創的色調。

能替黑白照片增添各種單色效果的黑白 (TE)，可透過子選單選擇 5 種顏色，並設定彩度、對比度與鮮明度。

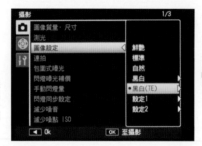

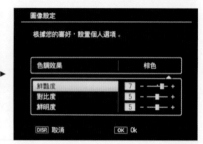

多功能AWB白平衡與自主設定種類豐富
白平衡

可選擇自動、多功能 AWB、戶外、陰天、白熾燈、螢光燈、手動設定、進階設定等。多功能 AWB 可以依照畫面中各區域的光源，由相機選擇最合適的顏色。切換到手動設定時，將相機對著白紙等白色景物，按下 DISP 按鈕即可自行設定白平衡。

選擇白平衡功能後，會自動跳出設定選項，選擇進階設定就如右圖顯示般會跳出 16 段的設定值，用來設定更細微的白平衡。

最高達ISO3200
ISO感光度

依鏡頭模組的不同，除了自動與自動高感光度外，最高可設成 ISO3200。GXR MOUNT A12、A12 28mm、A12 50mm 可設定為 ISO-LO 低感光度，相當於 ISO100。

右圖為 GXR MOUNT A12 鏡頭模組時的感光度設定，除了自動、自動高感光度、低感光度外，還能選擇 ISO200～3200 數值。

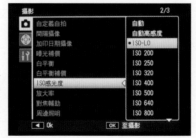

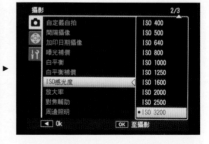

〖 COLUMN 〗
絕不錯過瞬間的快門時機
完全按下快拍

不需半按、只要直接按下快門到底，相機會以快拍對焦距離中所設定的焦距來拍照，請務必多加利用此功能，除了 GXR MOUNT A12 之外的模組都可以進行此項設定。

從「快拍對焦距離」設定完全按下快門時的固定焦距，一邊按住特寫按鈕並轉動調節轉盤也能進行設定。

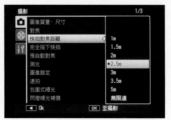

從「完全按下快拍」的子選單來選擇功能開啟、關閉，以及自動高感光度。

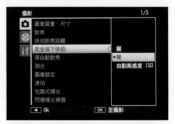

090

主要播放設定

最多可同時檢視81張縮圖

瀏覽照片

播放畫面可切換 20 張、81 張的縮圖，也可以依照拍攝日期來瀏覽。選擇播放模式後，按下廣角／分割畫面顯示按鈕，即可切換 20 張、81 張與拍攝日期的瀏覽方式。

按下廣角／分割畫面顯示按鈕。

按一下便切換成 20 張縮圖。

再按一下可切換成 81 張縮圖。

最大可放大16倍

放大檢視

按下放大檢視按鈕或是將調節轉盤向右扳動，即可放大影像。最大放大倍率依影像尺寸而異，1M 最大可放到 6.7 倍，RAW、L、M、5M、3M 則為 16 倍。再按下 ADJ 桿即可開啟「放大倍率功能」，切換成設定好的放大倍率。

按下上方的望遠／放大檢視按鈕。

原本的影像

按下望遠／放大檢視按鈕後可放大中 RAW、L、M、5M、3M 最大可放大至 16 倍。

可以變換為簡易或多功能檢視

顯示資訊

在播放模式按下 DISP 按鈕，即可切換圖像顯示資訊，每按下一次按鈕就會切換為一般顯示、進階設定與直方圖、以及曝光反白與無顯示。不妨依照個人需求來選擇。

在播放模式按下 DISP. 按鈕。

一般顯示

顯示拍攝資訊、影像尺寸、日期等。

進階設定與直方圖

直方圖為照片亮度的分布圖，縱軸為畫素、橫軸為暗部到亮部的曝光狀態。

曝光反白

因曝光過度而失去細節的部分，會在螢幕中閃爍。

調整影像的構圖

修剪

可以直接用相機修剪影像，並另存影像檔。先從播放功能找出欲修剪的影像，並從設定選單選取「修剪」，決定修剪框的大小位置後，再按下 MENU 按鈕，即可另存修剪後的影像檔。

先從播放功能找出欲修剪的影像，並從播放設定選單中選取「修剪」。

按下望遠／放大檢視按鈕與廣角／分割畫面顯示按鈕，來指定裁切框的大小。

使用方向按鈕決定修剪的位置，按下 MENU 按鈕即完成修剪。

[CAMERA UNIT]

鏡頭模組的規格

P10
RICOH LENS
P10 28-300mm F3.5-5.6 VC

S10
RICOH LENS
S10 24-72mm F2.5-4.4 VC

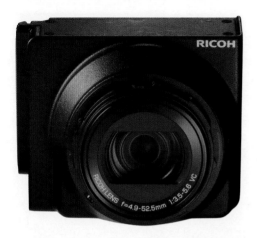

內建 28-300mm 之 10.7 倍光學變焦鏡頭，能對應廣角至望遠端，無論是風景攝影或捕捉遠方景物皆能得心應手，進而創造更為多樣化的照片風格。由於採用背照式 CMOS 感光元件，特長為高感光度低雜訊與高速處理效能，在陰暗的場景下依舊有良好的拍攝效果。

內建 24mm 廣角至 72mm 中望遠 3 倍變焦鏡頭之模組，能有效抑制色差雜訊與影像周邊的變形，任何焦距皆能拍出銳利的圖像。採用 RICOH 獨家開發之 VC 防手震系統，無論是廣角 24mm 距離或是中望遠人像拍攝，都能得心應手。

OFF　　　　ON（WIDE）　　　　ON（TELE）

OFF　　　　ON（WIDE）　　　　ON（TELE）

可加裝 LC-2 自動開關鏡頭蓋，增加拍攝時的便利性，也不用擔心鏡頭蓋遺失。（也可裝於 S10 鏡頭模組上）

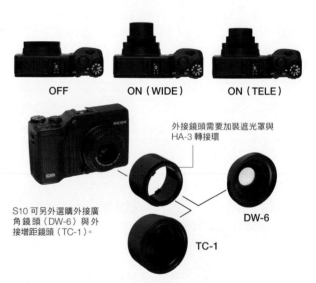

外接鏡頭需要加裝遮光罩與 HA-3 轉接環

S10 可另外選購外接廣角鏡頭（DW-6）與外接增距鏡頭（TC-1）。

DW-6

TC-1

RICOH LENS P10 28-300mm F3.5-5.6 VC主要規格

有效畫素	約1000萬像素
感光元件	1/2.3吋 CMOS 感光元件（總畫素1060萬畫素）
鏡頭焦距	4.9 ～ 52.5mm (35mm等效焦長28-300mm)
最大光圈	F3.5（廣角）～ F5.6（望遠）
最近對焦距離	微距攝影：約1cm（廣角），約27cm（望遠），約1cm（變焦微距）。一般攝影：約30cm（廣角），約150cm（望遠）
鏡片組成	7群10枚（非球面鏡頭4片5面）
變焦倍率	光學變焦10.7倍／數位變焦4.0倍(動態2.8倍HD)／自動縮圖變焦約5.7倍（VGA影像）
快門速度	影像1/2000秒 ～ 30秒，動畫1/30秒 ～ 1/2000秒
尺寸	鏡頭模組本體：68.7W×57.9H×44Dmm 安裝於GXR：113.9W×70.2H×49.8Dmm
重量	鏡頭模組本體：約160g ／安裝於GXR：約367g

RICOH LENS S10 24-72mm F2.5-4.4 VC主要規格

有效畫素	約1000萬像素
感光元件	1/1.7吋 CCD 感光元件（總畫素1040萬畫素）
鏡頭焦距	5.1 ～ 15.3mm (35mm等效焦長24-72mm)
最大光圈	F2.5（廣角）～ F4.4（望遠）
最近對焦距離	微距攝影：約1cm（廣角），約4cm（望遠），約1cm（變焦微距）。一般攝影：約30cm
鏡片組成	7群11枚（非球面鏡頭4片4面）
變焦倍率	光學變焦3.0倍／數位變焦4.0倍／自動縮圖變焦約5.7倍（VGA影像）
快門速度	影像1/2000秒 ～ 180秒，動畫1/30秒 ～ 1/2000秒
尺寸	鏡頭模組本體：68.7W×57.9H×38.6Dmm 安裝於GXR：113.9W×70.2H×44.4Dmm
重量	鏡頭模組本體：約161g ／安裝於GXR：約325g

50mm
GR LENS
A12 50mm F2.5 MACRO

28mm
GR LENS
A12 28mm F2.5

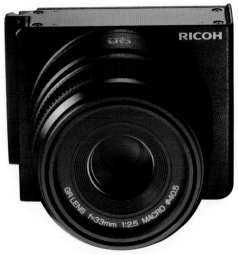

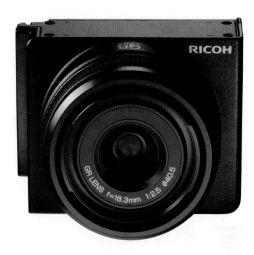

內建50mm定焦鏡頭,定位於標準端的模組。微距鏡頭擁有最大1/2的近拍倍率,影像周圍不會有失光的問題。跟A12 28mm鏡頭模組相同,採用23.6×15.7mmCMOS感光元件,自然而美麗的淺景深效果是最大的魅力。

內建APS-C尺寸之CMOS感光元件,得以將28mm廣角定焦鏡頭的光學性能完全發揮出來,此模組具有定焦鏡頭的速拍便利性與長景深效果,相當適合街拍攝影,能抑制畫面周圍的解析度與對比下降,以及影像雜訊等問題,整體具有優異的高畫質。

| OFF | ON | ON（＋HOOD） |

左圖為內建遮光罩伸出的狀態。

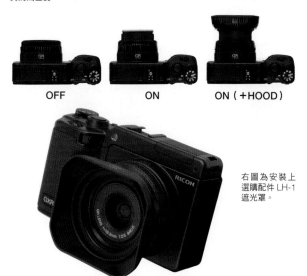

右圖為安裝上選購配件LH-1遮光罩。

GR LENS A12 50mm F2.5 MACRO主要規格

有效畫素	約1230萬像素
感光元件	23.6×15.7mmCMOS感光元件（總畫素1290萬畫素）
鏡頭焦距	33mm（35mm等效焦長50mm）
最大光圈	F2.5～F22（自動攝影模式下,F22光圈會搭配ND減光鏡來控制曝光）
最近對焦距離	微距:約7cm（最大攝影倍率1/2倍）／一般攝影:約30cm
鏡片組成	8群9枚（非球面鏡頭1片2面）
濾鏡口徑	40.5mm
變焦倍率	數位變焦4.0倍（動態3.6倍）／自動縮圖變焦約5.9倍（VGA影像）
快門速度	影像1/3200秒～180秒,動畫1/30秒～1/2000秒
尺寸	鏡頭模組本體:68.7W×57.9H×71.3Dmm／安裝於GXR:113.9W×70.2H×77.1Dmm
重量	鏡頭模組本體:約263g／安裝於GXR:約423g

GR LENS A12 28mm F2.5主要規格

有效畫素	約1230萬像素
感光元件	23.6×15.7mmCMOS感光元件（總畫素1290萬畫素）
鏡頭焦距	18.3mm（35mm等效焦長28mm）
最大光圈	F2.5～F22（自動攝影模式下,F22光圈會搭配ND減光鏡來控制曝光）
最近對焦距離	約20cm
鏡片組成	6群9枚（非球面鏡頭2片2面）
濾鏡口徑	40.5mm
變焦倍率	數位變焦4.0倍（動態3.6倍）／自動縮圖變焦約5.9倍（VGA影像）
快門速度	影像1/3200秒～180秒,動畫1/30秒～1/2000秒
尺寸	鏡頭模組本體:68.7W×57.9H×50.4Dmm／安裝於GXR:113.9W×70.2H×55.6Dmm
重量	鏡頭模組本體:約210g／安裝於GXR:約410g

User-01

GXR魅力分享

帶著GXR拍照，
人生的樂趣應運而生！

──中村浩一先生

中村浩一先生平時是不太常使用數位相機的，在國中時期買了第一台相機 ─ CANON AE-1，之後又擁有了CANON F-1與NIKON F4。自從2010年5月接觸了GXR後，對於其沉穩的金屬感、以及恰到好處的體積與重量，都感到愛不釋手，於是開啟了與GXR的影像生活。

- -

1966年生於千葉縣，現居於東京都的系統工程師，有2位小孩。以暱稱「monogoikappa」在部落格與推特上分享所拍攝的照片。
1. 平日拍照時的穿著，在皮革工作室「HERZ」看到這款肩背包，便毫不猶豫地買了下來，相當適合輕便的攝影散步方式。
2. 最愛使用的是50mm微距鏡頭模組，會帶著GXR到自家附近的玉川上水，享受花草與昆蟲微距攝影的樂趣。
3. 手腕帶也是常用的配件，目前使用的為SONY原廠手腕帶，最近也找到不錯的副廠手腕帶。

	2		
4			1
	3		

❶ RICOH GXR・GR LENS A12 50mm F2.5 MACRO・
F2.6・AE（1/73sec +0.3）・ISO200
❷ RICOH GXR・GR LENS A12 50mm F2.5 MACRO・
F2.6・AE（1/350sec +0.7）・ISO800
❸ RICOH GXR・GR LENS A12 50mm F2.5 MACRO・
F3.3・AE（1/45sec）・ISO200
❹ RICOH GXR・GR LENS A12 50mm F2.5 MACRO・
F2.6・AE（1/217sec +0.3）・ISO200

2010 年 5 月購入 S10 鏡頭，相當喜愛其便
利的操作性，隔年 7 月再購入 50mm、11 月
購入 P10，借重其望遠端來拍攝運動會，平
日隨拍有 9 成的機率都使用 50mm 鏡頭。

在我一開始迷上攝影的時候，
是無論到哪裡都會想帶著相機的，
但等到出社會開始上班以後，變得
只在特別日子裡或活動時才會帶著
相機出來拍照。

自從GXR的出現，開始使用大
尺寸感光元件的50mm鏡頭模組
後，從此就讓我感受到拍照真的是
件快樂的事情，使用GXR超過1年
了，現在到哪裡都會隨身攜帶著
它，甚至連上班的時候也是喔！
GXR是形影不離的好夥伴。

針對GXR的功能，我希望能夠
提供一些建議，原廠雖然會不定期
地提供軟體更新服務，但50mm鏡
頭模組的對焦速度還是不夠快，另
外也希望原廠能夠改善對焦環的手
感。即便如此，美麗的淺景深與光
圈效果還是讓我為之感動。個人是
第一次購買RICOH的相機，它的
操作性能真的無話可說，各種按鍵
配置都非常的人性化，像是自動與
手動對焦的切換、以及曝光補償都
很容易操控，所有拍照的基礎都建
構於機身中。

我也想要擁有最新的GXR
MOUNT A12 鏡頭接環模組，這
樣就可以使用安裝於BESSA R2的
NOKTON 40mm鏡頭，最近也買
了俄國製的JUPITER 50mm與
135mm鏡頭，看樣子是齊全了。

GXR魅力分享

可對應各種場合的
GXR，
拍照讓生活更為豐富

—— Saaaraah 小姐

雖然 RICOH GXR 在歐
洲的知名度不如日本，
但有位攝影玩家在偶然
的機緣下接觸到 GXR，
生活方式也逐漸受到
GXR 的影響，她究竟是
如何與 GXR 共度日常
的生活呢？就請她來聊
聊其使用歷程吧。

現居法國・雷恩，電腦公司社員，也
是 2 位幼兒的母親，丈夫為忙碌的廚
師。喜好大自然與拍照的她，在假日時
最喜歡用 GXR 紀錄家族的生活。

我是偶然與GXR相遇的，丈夫到倫敦出差的時候，買了GXR送給我當作生日禮物。

丈夫的心願是希望我將自己製作的料理，用相機拍出美麗又可口的照片，之前我用一般數位相機拍攝料理時，結果往往不盡人意，所以我一直想要一台專業的相機。單眼相機又大又重，在跟家族與朋友聚會的時候，用來拍照其實不太方便，「輕巧並具備高畫質」、「能對應各種場合」是我對於相機的要求。最後丈夫終於在倫敦找到我夢想中的相機，並且在日常生活中派上了用場。

不管任何場合，包括拍攝公司與丈夫的料理、家族與朋友的相處時光、旅途中的精彩瞬間等，還有我個人的拍照快樂時光。

GXR讓我體會到拍照是件愉悅的事，我最常拍攝的題材是最喜歡的海景與寂寥的風景。

也許這種說法會有點誇張，但可以對應各種場合的GXR，它豐富了我的人生，是我愛用GXR的最大理由。

②	①

① RICOH GXR・GR LENS A12 28mm F2.5
F5.6・1/810sec・＋1.3・ISO400
② RICOH GXR・RICOH LENS P10 28-300mm F3.5-5.6 VC
F7・1/2000sec・＋1・ISO800

GXR MOUNT
A12

可安裝LEICA鏡頭！
期盼已久的M接環模組登場

2011 年 9 月 9 日，GXR MOUNT A12 鏡頭接
環模組正式開始販售。最大的魅力在於能安裝於
1954 年起所採用的 M 型接環鏡頭，得以體驗德國
LEICA 具有 80 多年歷史的魅力。

GXR·
GXR MOUNT A12·
LEICA SUMMICRON-M 35mm F2
↓

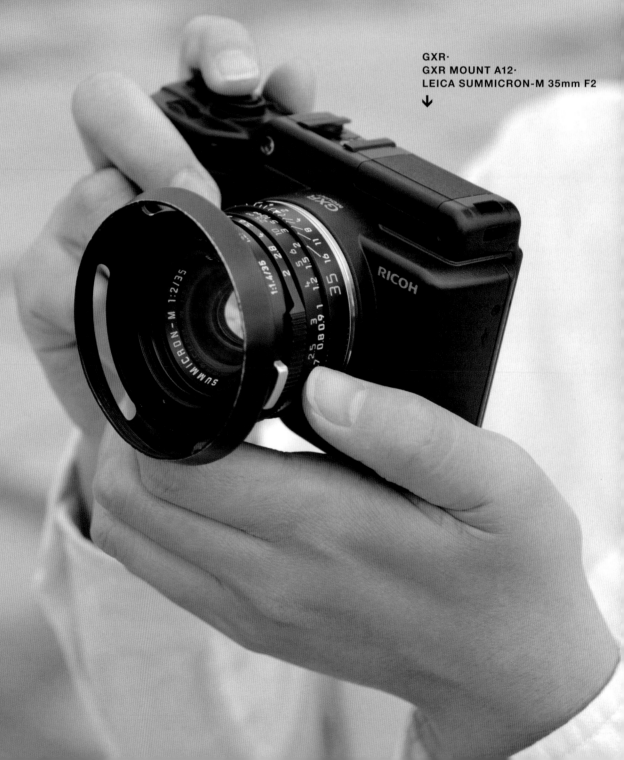

GXR MOUNT A12 鏡頭模組的研發團隊們（個人資料請見 P100）。

盡情享受鏡頭原有的表現

GXR MOUNT A12 Interview

RICOH GXR MOUNT A12研發團隊專訪

新推出的鏡頭模組，究竟是如何設計而成的呢？又蘊含著哪些創意與心血？在此訪問了RICOH研發團隊，請他們談談研發的過程與甘苦（回答者敬稱略）。

將 GXR MOUNT A12 鏡頭模組安裝於機身的狀態，簡潔的直線造型相當美麗。

——GXR MOUNT A12模組的研發計畫是從何時開始的呢？

福井　正式開始是在2010年的夏天。在GXR上市後，有很多攝影玩家希望RICOH能推出可交換鏡頭式的鏡頭接環模組。於是在2010年年初開始訂定2011年的年度計畫，於9月的Photokina攝影器材展發表了研發計畫，並於隔年2月的CP+首次展示，獲得廣大迴響。雖然當初提出了許多接環種類的選擇，但因為考量到要能使用多數具有吸引力的鏡頭，並讓使用者更為貼近攝影，更能享受相機的高性能，所以最後決定LEICA的M型接環。

——當初有設定任何目標嗎？

福井　希望能夠裝上更多的鏡頭，並拍出具有水準的照片，優先考量要如何呈現鏡頭原有的特性與成像，另外也考量在更換複數鏡頭時，如何讓檔案分類與操作更具人性化。像是LEICA M9等數位機身並無內建Live View功能，也無法與某些鏡頭相容，在規格上有一些難以實現之處。身為數位相機製造廠，我們的目標在於致力研發出更易於使用的鏡頭接環模組款式。

——一開始就不打算採用低通濾波器嗎？

福井　本來就沒有打算要裝設低通濾波器，為了提升鏡頭原有的色調表現，鏡頭與感光元件之間是沒有任何裝置的。而雖然想安裝紅外線（穿透）濾鏡，但必須設計讓濾鏡更薄才行。

吉田（克）　濾鏡變薄後，為了防止周圍影像的畫質下降，是本次研發的最大重點。如果加裝了較厚的低通濾波器，受到曲折率影響使得焦點後移，像面歪斜的情形會更為嚴重。因此決定不

Member 接受採訪的RICOH員工們

福井 良 先生	剛本明彥 先生	吉田克信 先生	吉田和弘 先生	菅原 涉 先生	栗田正博 先生
RICOH 個人多媒體中心 企劃室 商品企劃團隊 資深專員	RICOH 個人多媒體中心 企劃室 市場行銷團隊 資深專員 技師	RICOH 個人多媒體中心 ICS 設計室 設計團隊 1 專員	RICOH 個人多媒體中心 ICS 設計室 設計團隊 2 專員	RICOH 個人多媒體中心 ICS 設計室 設計團隊 3 專員	RICOH 個人多媒體中心 綜合經營企劃室 綜合設計中心生產設計室 設計師
GXR 所有商品的企劃擔當人員	從 GXR 發售開始 GXR 全系列的宣傳擔當人員	GXR A12 鏡頭接環模組機械設計擔當人員 參與 GXR 所有鏡頭模組的機械設計	從 A12·28mm、50mm 到 GXR A12 接環模組的軟體調整、圖像處理的擔當人員	軟體處理擔當人員 負責報告繪圖參數職務	GXR 的機身與鏡頭模組的設計擔當人員

Filters

無低通濾波器＆薄型光學濾鏡

為了實現「完整重現鏡頭本身的特性」與「相容多數鏡頭」之2大課題，因此透過新研發的光學濾鏡，達到不安裝低通濾波器與濾鏡薄型化。

傳統底片相機的鏡頭光學設計

光束收合處成像

光線

光束

光束

光束

底片面

與實際的成像面一致
（設計結構為鏡頭與底片之間無阻隔）

Micro Lens Array

最新採用的微距陣列透鏡

GXR MOUNT A12 鏡頭模組的感光元件上排列著格子狀的極小陣列透鏡，為了有效吸收斜光，光線越靠周圍時會轉換到陣列鏡的中央位置，因此很少發生邊角失光的情形。

中央

周圍

左邊鏡頭裝在數位相機的情況

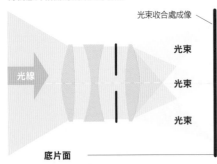

●舊款光學濾鏡（有低通濾波器·濾鏡較厚）

光線

光束

光束

光束

光學濾鏡

由於要讓多餘的光線無法進入，故需要此裝置

光束

厚

CMOS感光面

實際的成像面

由於周圍光線從中心進入光學濾鏡的距離相當長（斜向穿透），濾鏡的影響很大。

受到光學濾鏡曲折率的影響，周圍的焦點位置比中心更遠，造成成像面的歪斜（光學濾鏡越厚，此情形更嚴重）。

↓

當成像面歪斜程度變大時，圖像周圍與中心的對焦位置會變得不一致，而使光線分散情形嚴重，會讓周圍畫質更為下降。

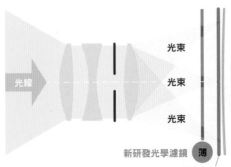

● 新研發的光學濾鏡（無低通濾波器＆薄型化）

光線

光束

光束

光束

新研發光學濾鏡

薄

CMOS感光面

實際的成像面

採用

由於裝設光學濾鏡，傳統相機專用鏡頭其拍攝效果會大打折扣，GXR MOUNT A12 則採用薄型濾鏡，能將影響減至最小，並有效抑制影像畫質劣化的情形。

Design

內含快門結構的外型

一同來檢視 GXR MOUNT A12 鏡頭接環模組的外觀演變，為了相容 F1 大光圈等鏡頭，GXR MOUNT A12 採用了最快 1/4000 秒的焦平面快門，是如何將此快門結構放入機身呢？就來看看設計的重點。

初期的原型，是用保麗龍來製作。

將 A12 鏡頭接環模組的鏡頭部分拆下，並嘗試各種的接環，這是安裝焦平面快門之前的模型機。

包括底部，可以看見快門結構突出了數 mm。

一邊確認保麗龍原型機的大小，並慢慢修改機身線條。

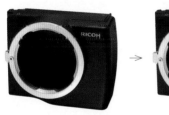

用來確認外觀設計的硬殼原型，右邊為實際商品所採用的設計，可見右邊的線條從曲線變成直線。

成品（圖上右）底部的圓弧線條比硬殼原型（圖上左）還大，此設計是為了在操控鏡頭時，即使碰觸到手指也不會感到疼痛。

原型機 1

原型機 2
在製作硬殼原型時的構想來源。

安裝低通濾波器，而是特別去訂製了比一般紅外線濾鏡薄了 10 分之 1 的紅外線吸收玻璃，紅外線吸收玻璃屬於能夠減弱紅外線的玻璃材質，並施加能反射紅外線的鍍膜，由於濾鏡很薄，在製造過程與保存過程中會有斷裂的風險，因此在製造過程中必須特別小心。當濾鏡變薄之後，鏡頭與濾鏡之間的距離增加了，就能夠安裝後透鏡較為突出的鏡頭，具有相輔相成的效果。

——拿掉低通濾波器所產生的摩爾紋與偽色，如何加以抑制呢？

吉田（和）　跟其他的鏡頭模組相同，都是透過影像處理系統來抑制的，其他的鏡頭模組在某些場景時容易產生摩爾紋等現象，但可以透過影像處理系統抑制到最小程度。使用 GXR MOUNT A12 最大的特徵，在於能活用鏡頭本身的特性與色調，因此在研發時以此為優先考量。

岡本　具有各種修正功能也是 GXR MOUNT A12 的特徵之一，GXR 提供了兩種選擇，即使不做修正也能照常使用，另外想忠實呈現鏡頭原汁原味的使用者，可以透過色差修正與周邊光量修正等按照喜好來調整。

吉田（和）　針對 28mm 廣角鏡頭，在嚴苛的入射光角度下提供

Focus Assist

提供2種對焦輔助功能

景深較淺或是從螢幕難以確認對焦點時，就可以使用GXR MOUNT A12內建的2種對焦輔助功能，包括「對比強調（模式1）」與「輪廓強調（模式2）」。

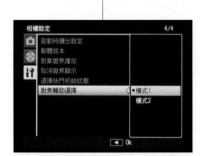

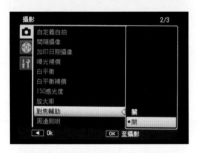

上）按下 MENU 按鈕，選擇「相機設定」的「對焦輔助選擇」，從模式1與模式2來加以調整。

下）按下 MENU 按鈕，從「攝影」的「對焦輔助」，選擇開與關來切換。

模式1 對比強調

辨識整體的顏色，構圖時特別有效，長按 MENU 按鈕，畫面中央即可放大（畫面上下），相當容易檢視（倍率變更請參照 P89）。合焦的地方會強調其輪廓。

模式2 輪廓強調

遇到明亮的場景或是對焦面積很小的時候，此功能便可派上用場。從黑白畫面中可見合焦的部分會反白，利用中央放大功能（畫面上下）即可輕鬆對焦。

了修正功能，不過RICOH最新使用之APS-C感光元件的陣列透鏡已做了最佳化設計，因此不做色差修正也沒有太大問題。

岡本 陣列透鏡是排列於感光元件前方的微距鏡片，光線容易以斜角形式從廣角端周邊進入，但到了中間部份卻又能微妙地做轉換，抑制邊角失光的情形。

吉田（和） 透過微距鏡片的最佳化雖然能加以抑制邊角失光，但廣角鏡頭還是無法避免失光，因此再增加了3段亮度的調整。然而，APS-C尺寸感光元件是以中央部位為主，改善的幅度並不明顯。

福井 當初只設計了增加亮度功能，但使用者認為邊角失光也是鏡頭的特色，因此在研發途中也設計了減低亮度。

吉田（和） 色差修正是針對畫面中心與四周的平衡性而使用不同的鏡頭，可對四周邊角個別做調整。例如只有右側偏紅產生顏色不均的情形時，還是能進行完美的修正。

菅原 為了讓修正後的線條更為平順，是以中心開始做平滑的修正，透過 Live View 能即時觀察效果。在研發初期，當拍攝畫面產生劇烈變化時，畫面頻率無法跟上處理速度，導致畫面處

理速度遲緩，為了控制時間差，可是費了一番工夫。成品的鏡頭模組獲得相當大的改善，並能一邊拍攝也能即時檢視效果。

——當初有考慮導入全片幅的感光元件嗎？

福井 當然有此考量，以物理條件來說並非不可能，但礙於模組與機身之間的平衡性、影像處理的設定等條件下，採用全片幅感光元件是有難度的。無庸置疑，以發揮鏡頭特性為前提下，全片幅感光元件是最理想的目標。

——GXR系統對於影像的統一性上，是如何呈現的呢？

吉田（和） 早期RICOH所推出的 LEICA 接環鏡頭，如 GR 21mm與28mm等，我們是以這些鏡頭為目標，並將設計原理反映在 A12、28mm與50mm鏡

頭，呈現出相當自然的畫質，加上可以針對銳利度與對比度做9段調整，依照個人喜好來微調。

——設計上有遇到難題嗎？

栗田 快門簾的形狀上，幾經一番考量。一開始提出了幾個設計草稿，並使用保麗龍製作原型，並逐步檢討。再開始模組的底部突出了數公釐，經過了設計部門的努力加以平坦化，設計的最大課題在於如何減少側面的份量。一邊用 3D-CAD 確認外

GXR MOUNT A12

原寸大小

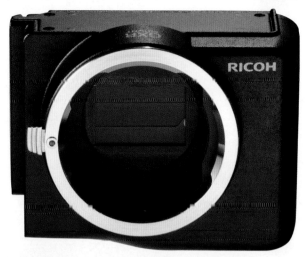

79.1mm

從上方檢視裝上 GXR 機身的外觀

可以相容大多數的
M 接環鏡頭

spec

畫素	約1230萬像素
感光元件	23.6 mm × 15.7 mm CMOS感應器（總畫素：約1290萬）
鏡頭接環	M模組（利用4個內爪將鏡頭加以固定的插刀式結構，口徑43.9mm，定位截距27.8mm）
變焦倍率	數位變焦：4.0倍（動態時為3.6倍）／自動切換尺寸：約5.9倍（VGA）
對焦模式	手動對焦
曝光模式	光圈優先AE／手動曝光
快門速度	影像：1/4000～180秒／動畫：1/2000～1/30秒
鏡頭組件尺寸	79.1 W × 60.9 H × 40.5D mm　裝於GXR時 120.0 W × 60.9 70.2H × 45.7Dmm
重量	本體約170 g，裝至機身約370g

Lens Checker

可以檢測老鏡頭是否能安裝的轉接檢測器

GXR MOUNT A12 附贈轉接檢測器，老鏡頭由於製造年代久遠，隨著長年使用會產生變化，因此可以透過轉接檢測器來確認是否可安裝。在日本的相機量販店與客服中心皆陳列轉接檢測器給客人測試。

隨相機附贈的轉接檢測器。

及環內部，可以看到快門廉較為突出，與內蓋的距離非常靠近，也可接上 SUPER ANGULON 鏡頭。

只要將轉接檢測器孔轉入鏡頭的螺牙即可，將鏡頭平放從旁邊檢查，如果後鏡沒有突出代表可以正常安裝，若鏡頭與轉接檢測器不合即無法使用。

生產期間從 1930 ～ 60 年左右的 ELMAR 5cm F3.5 伸縮式鏡頭，長年的歲月造成有些鏡頭已無法使用了。圖上下皆為 Elmar 5cm F3.5，上面那顆的海綿已經退化而無法使用。

型，再製作 2 種硬殼原型進行意見調查，最後才得以決定外觀設計，之後針對細部再經過微調，以追求最佳的手感。

——對焦輔助也是特殊規格吧。

吉田（和）由於是手動對焦，因此需要方便的對焦輔助功能，經過各種嘗試後，「對比強調」是主要選擇，但遇到明亮場景或是特殊主體時，常常會難以對焦，於是再加入了「輪廓強調」，藉由無色彩僅顯示輪廓來檢視對焦。在拍攝時，可以用場景條件來做判斷，如果想要確認現場的色彩與氣氛，就選擇「對比強調」；至於明亮的場景則使用「輪廓強調」是最理想的方式。

此外，設計上也會確保拍攝位置的精準性與調整後的正確性，最大特長在於可完全按照鏡頭距離表尺來拍攝，無限遠也不會失焦。想要體驗轉接鏡頭的樂趣，以及想使用 LEICA 鏡頭拍照的攝影玩家，務必參考本模組。

——未來會推出 M 接環的 GR 鏡頭嗎？

福井　在一開始的研發企畫中就有考慮過，L 接環的 GR 鏡頭是古老的設計，如果要重新設計，並保持相同的光學性能，以現狀而言是相當困難的。我們會聽取意見，並努力去實現。

——謝謝各位參與訪問。

質呈現圖像。

——研發團隊還有其他要強調的地方嗎？

吉田（克）A12模組優勢在於可安裝的鏡頭相當多，但究竟能相容多少種的鏡頭？我們測試許多 M 型接環鏡頭，並針對接環內部加以設計。由於老鏡頭的結構不大相同，同種鏡頭也會準備3顆測試，除少數HOLOGON與ELMAR 5cm外，大部份的鏡頭都能接上。鏡頭由於製造的品質與歲月變化而有所差異，也要注意鏡身伸縮的狀態，請務必使用附贈的轉接檢測器，檢查接環模組是否能與鏡頭相容。

福井　一般商業用的數位攝影機也有內建輪廓強調模式，用在輕便型數位相機也許是首例。

吉田（克）因為相機無法自動對焦，在研發的時候首先便考量到對焦輔助功能，這也是公司內部最多人討論的部份。

岡本　畫面放大功能也相當實用，可以放大2倍、4倍、8倍，4倍與8倍的畫質也大為改善。

福井　以往採用的是「子母畫面」，即使畫面放大後，還是可以確認整體構圖並對焦，但螢幕畫質會變得粗糙。但經過改良後，即使畫面放大依舊能以高畫質確認整體構圖並對焦。

TECHNIC

GXR MOUNT A12的
詳細操作方式

可以接上各種 LEICA M 接環鏡頭的 GXR MOUNT A12，在此一同檢視其獨特的操作方式，以及可配合個人喜好與場景的修正功能。

接環模組的安裝與拆卸

 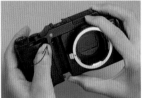

跟其他的鏡頭模組相同，按照機身上的圖示，接點呈現水平狀態滑入，用手掌牢牢握住機身會較為穩固。

拆卸時用左手按住相機鏡頭模組釋放桿，同時將鏡頭接環模組往右邊滑出。

鏡頭的安裝與拆卸

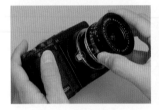 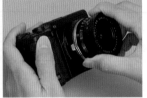

鏡頭紅點對準機身接環紅點，以垂直角度慢慢向順時針(向右邊大約轉10度)旋轉，聽到喀擦一聲代表安裝完畢。

拆卸鏡頭的時候，一邊按住鏡頭釋放鈕，一邊朝相反方向旋轉，垂直的角度將鏡頭取出。

感光元件的清潔

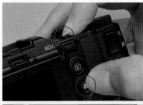

GXR MOUNT A12 採用的是焦平面快門，灰塵並不容易進入感光元件，但如果擔心入塵問題，也可以用吹球來清潔。開啟電源，一邊按住特寫按鈕，並將電源開關推往 OFF。

從設定選單中選擇「快門原廠狀態選擇」，並設定為開啟，就可以在關機狀態下讓快門簾開啟。

將接環朝下，用吹球將灰塵吹掉，並立刻開啟電源將快門簾關閉。這時候記得不要碰觸到感光元件或快門簾，並且不要讓快門簾在開啟的狀態下長時間照射到強光。

從「個人設定」來登錄與編輯鏡頭資訊

GXR MOUNT A12 鏡頭接環模組最多可以登錄 15 種個人設定，不同的鏡頭也能分別設定資料，只要事先輸入，甚至能紀錄 Exif 等鏡頭資訊。

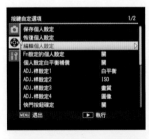

按下 MENU 按鈕，並「按鍵自定選項」畫面中選擇「編輯個人設定」，即可進入編輯畫面，可以進行新資料登錄或是修改資料。

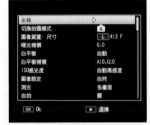

鏡頭資訊的設定畫面，包括白平衡及 ISO 感光度等基本設定、以及對焦輔助與周邊照明等個別設定。

從左邊畫面選擇「名稱」即可進入輸入畫面，可以輸入英文羅馬拼音、記號等文字。

從「編輯個人設定」選擇「輸入鏡頭資訊」，可以進行 Exif (鏡頭名稱、焦距、光圈值)等資訊的輸入。

鏡頭名稱只能輸入大小寫英文與記號。

將焦距、光圈值(鏡頭的最大光圈)輸入後，就會顯示在 Exif 檔案上面。

※ 對焦輔助的選擇方式請參考 P102。

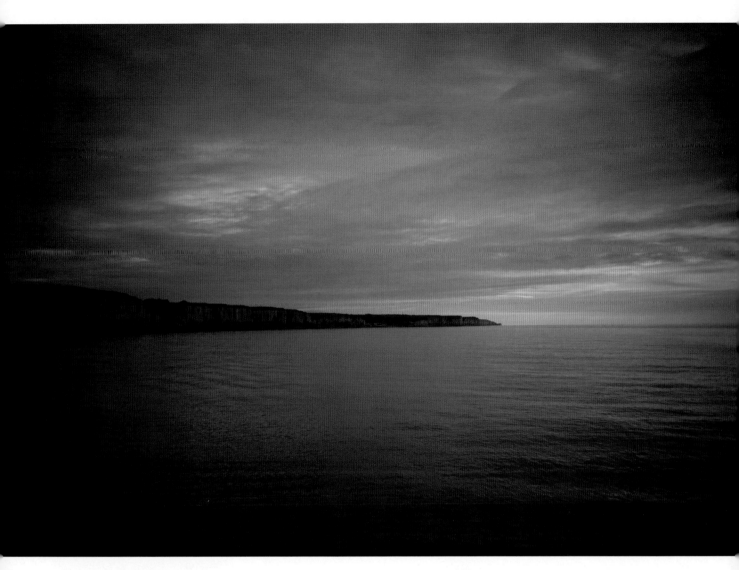

正常

使用 21mm F3.4 廣角鏡頭，設定為 F5.6 光圈拍攝。整體畫面看起來有邊角失光的情形，雖然能修正增加亮度，但也會失去鏡頭本身的特色。

周邊照明－1

將周邊照明降低 1 級，可見周邊的亮度變暗了，這就是老鏡頭的風味。

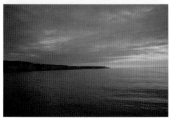

周邊照明－2

將周邊照明降低 2 級，畫面四周出現明顯的暗角，更具有特色。不妨依照鏡頭的特性與所要呈現的效果，來靈活運用周邊照明的功能。

周邊照明 -3

GXR MOUNT A12 原本的設計並不容易產生邊角失光的情形，但也可以嘗試刻意減少 3 級的邊角光量。

RICOH GXR · GXR MOUNT A12 · LEICA SUPER-ANGULON 21mm F3.4 · F5.6 · 1/4000 秒 · -2 · ISO200

GXR MOUNT A12 的 特 徵 ❶

周邊照明

　　周邊照明是為了減少畫面邊角失光並提升亮度，GXR MOUNT A12 由於透過微距陣列透鏡的設計，不需做修正就能拍出明亮的照片。但如果使用老鏡頭時，也可以刻意減少邊角光量來創造特別的效果。

從「攝影」選擇「周邊照明」，從畫面左方的長條圖〔關／＋3～－3〕的修正範圍中來調整。

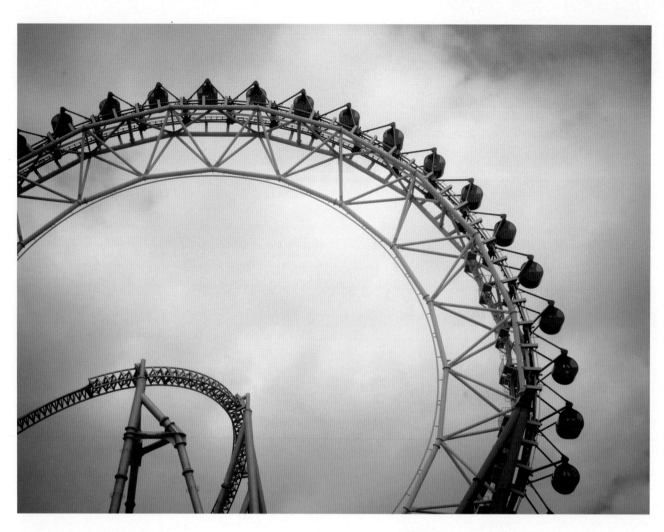

色差修正

可以針對邊角的色差進行修正，在使用廣角鏡頭時更能發揮效果，上圖為使用逆向修正，將顏色調為藍色。

RICOH GXR · GXR MOUNT A12 · LEICA SUMMICRON 35mm F2
F4 · 1/143秒 · ＋1 · ISO200

正常

GXR MOUNT A12 透過微距陣列透鏡的調整，在正常模式拍攝下邊角的失光與色差情況並不明顯。

色差修正：B(－4)

本來是為了修正色差所設計的功能，但看樣子能派上用場的機會不多，不如就刻意調成紅色，創造更具特色的風格。

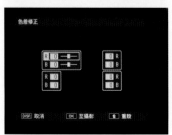

色差修正可分別針對 R（紅色）與 B（藍色）進行正負 4 級的調整，出現色差的顏色請做負級調整，無色差的部分則做正級調整。

GXR MOUNT A12 的 特 徵 ❷

色差修正

　　色差修正是針對照片邊角的色差，來進行色調的調整。除了色差修正，GXR MOUNT A12 還內建了周邊照明與變形修正兩種功能。

　　以上的修正功能都是針對畫面的邊角，因為將底片相機專用的鏡頭安裝在數位機身時，其結構與數位專用鏡頭不同，光線無法垂直從鏡頭進入感光元件，在邊角產生了光線偏移，因此這 3 種修正功能特別重要。20mm 左右焦段的鏡頭特別容易造成周圍的色差，這時候色差修正功能就能派上用場。

　　色差修正功能還能分別針對畫面中的 4 個角落，以藍色、紅色等正負 4 級的範圍來進行獨立的調整。

1/8000秒

夏季的白天雖然也想用大光圈鏡頭來拍照，但光圈放大後快門速度卻不夠快，這時促電子快門就能派上用場，但要注意手震。

RICOH GXR · GXR MOUNT A12 · LEICA NOCTILUX 50mm F1
F1 · 1/8000秒 · ISO200

1/4000秒

在某些條件下，用最大光圈拍攝時，會造成快門速度不夠快的情形，即使使用曝光補償還是缺乏質感。

設定電子快門時，將模式轉盤調到 SCENE 位置，從「場景模式」中選擇「ES」，撥動調節轉盤即可控制快門速度。

GXR MOUNT A12的特徵❸

電 子 快 門

GXR MOUNT A12 採用最新研發的焦平面快門（1/4000秒～ 180 秒），並內建電子快門。電子快門並非用電力來開啟機械快門簾，而是在快門簾開啟的狀態下利用靜電來切換曝光，快門聲相當安靜，最快能製造 1/8000 秒的快門速度。但在特殊的曝光條件下，拍攝動態主體有可能會產生變形的情況。

變形修正的設定，從「攝影」中選擇「變形修正」，並可設定「桶形:高、中、低」與「枕形:高、中、低」。

GXR MOUNT A12的特徵❹

變形修正

變形修正是用來修正圖像的變形程度，可以選擇桶形與枕形修正，並可進行高、中、低 3 段的調整。雖然廣角鏡頭比較容易出現圖像變形，但定焦的廣角鏡頭大多具有優異的變形抑制效果，如果把變形當成照片的特色時，也許變形修正功能的使用機會也就會因此變少吧。

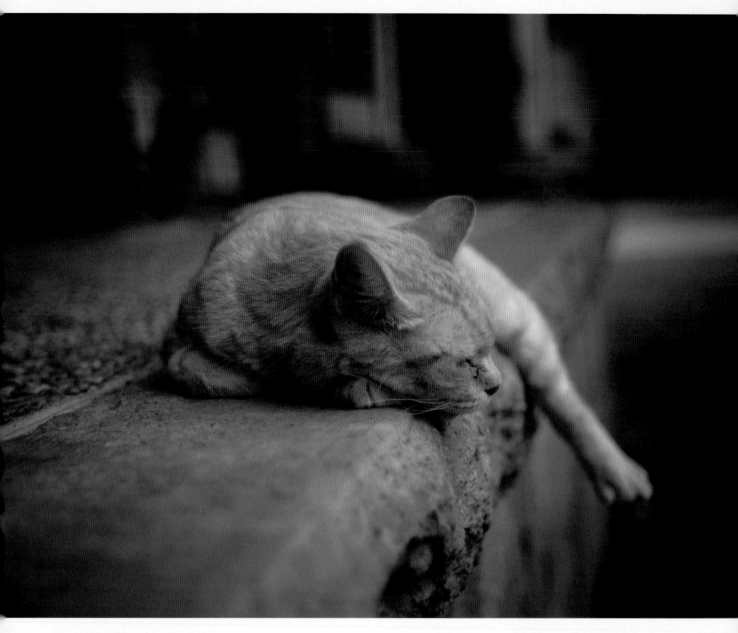

個人設定範例 1

用 LEICA SUMMICRON 35mm F2 鏡頭搭配個人設定的攝影例。為四角〔周邊照明：-3〕〔色差修正：R：0．B：-4〕的暖色系設定。

RICOH GXR · GXR MOUNT A12 · LEICA SUMMICRON 35mm F2
F2·1/2000 秒··1·ISO200

正常拍攝

透過 GXR MOUNT A12 最佳化的調校，安裝老鏡頭後在正常模式下拍攝，依舊能拍出鮮明銳利的圖像。

個人設定範例2

進行「周邊照明：-3」與「色差修正：R：-4·B：0」之設定。透過邊角的修正，就能改變鏡頭的特性，或是讓鏡頭呈現出更為忠實的效果。

個人設定

（彩色／使用SUMMICRON 35mm鏡頭之範例）

　　GXR MOUNT A12 可針對各種鏡頭來選擇周邊照明、色差修正、變形修正等功能，但更換鏡頭後需要重新設定，這是較為麻煩的地方。利用個人設定，即可將修正值與鏡頭名稱、光圈值、焦距等資訊一同輸入，相當便利。可從模式轉盤的 MY1～3，及個人設定盒與 SD 記憶卡中，分別登錄 6 組設定。

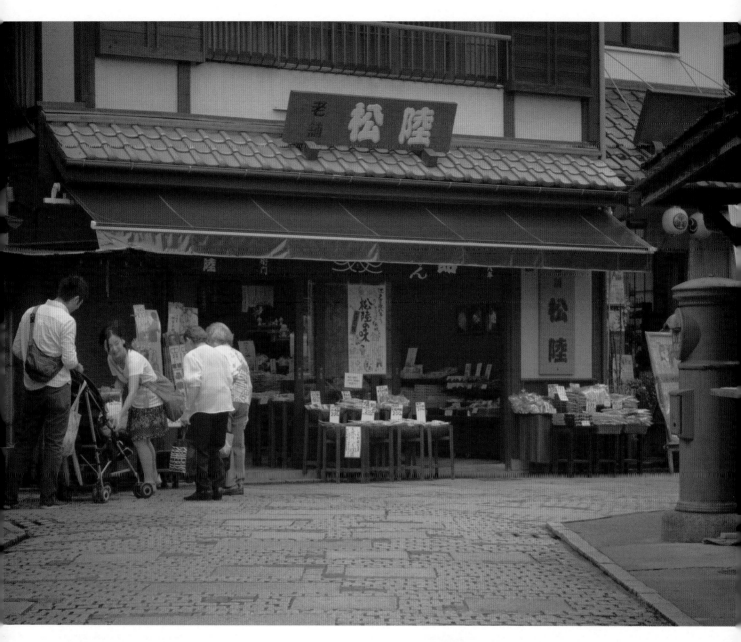

個人設定範例3

使用老鏡頭拍攝黑白照片時，也能透過相關設定來展現個性，上圖為「對比：1」「鮮明度：1」之設定範例。

RICOH GXR · GXR MOUNT A12 · LEICA ELMAR 50mm F4
F4 · 1/79秒 · -0.3 · ISO400

正常攝影

正常攝影並沒有進行對比與銳利度的修正，畫面的鮮明度與對比偏高，不妨按照個人喜好來調整。

要進行黑白影像設定時，先從「攝影」選擇「圖像設定」，再從「黑白」來針對「對比」與「鮮明度」做9級的調整。

GXR MOUNT A12的特徵❻

個人設定

（黑白／使用ELMAR 50mm鏡頭之範例）

　　GXR MOUNT A12為了能夠對應各廠牌的鏡頭，在研發時期做了最佳化的修正，得以創造出鮮明又具鮮明度的影像。在拍攝黑白照片時，整體畫面依舊具有鮮明度與高對比度的特性，如果想追求老鏡頭的柔和風味，也可以事先於個人設定中登錄，來修正對比度與鮮明度。

GXR·
GXR MOUNT A12·
LEICA NOCTILUX 50mm F1

GXR 的最新 GXR MOUNT A12 鏡頭接環模組，
可以相容 LEICA M 接環鏡頭，包括 LEICA 原廠鏡
頭，COSINA 公司所擁有的 VOIGTLÄNDER 與
CAEL ZEISS 等高性能現代鏡頭也不例外，而且只
要使用轉接環，甚至還能轉接 LEICA L39 接環之原
廠與副廠鏡頭。

M MOUNT
LENS

只要有GXR MOUNT A12

就能接上各類豐富的LEICA M接環鏡頭

協助取材・詢問／喜久屋相機　TEL 03-3832-2331 MAP CAMERA 1號店B1 TEL 03-3342-3381

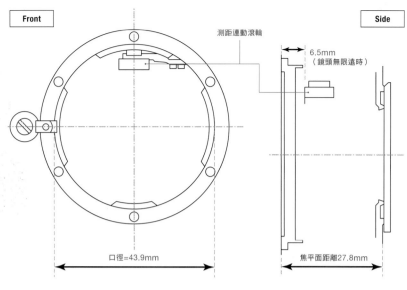

Front

測距連動滾輪

6.5mm
（鏡頭無限遠時）

Side

口徑=43.9mm

焦平面距離27.8mm

上圖為 M 接環的正面與側面圖，接環口徑為 43.9mm，鏡頭接環面與底片（感光元件）之間的焦平面距離為 27.8mm。

何謂M接環

1954 年的 LEICA M3 到現今的市售相機款式，都是採用 M 接環，是屬於 LEICA 自家的規格。M 接環是利用 4 個內爪將鏡頭加以固定的插刀式結構，除了 LEICA M 型相機外，像是早期的 MINOLTA CLE、KONICA HEXAR RF、或是現今的 VOIGTLÄNDER BESSA 系列與 ZEISS IKON 等也是採用 M 接環規格。

M 接環鏡頭的後鏡，4 個內爪與機身相互嵌合。

Check-3

焦距為何要乘上1.5倍

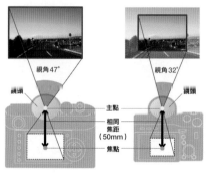

視角47°

鏡頭

視角32°

鏡頭

主點

相同焦距（50mm）

焦點

全片幅　　　　　APS-C尺寸

GXR MOUNT A12 採用 23.6x15.7mm 的 APS-C CMOS 感光元件，由於片幅比全片幅（36x24mm）還要小，拍攝的範圍＝畫角較窄，因此安裝鏡頭後，跟全片幅機種相比其焦距需要乘上 1.5 倍。

鏡頭	安裝模組	鏡頭	安裝模組
12mm	18mm	35mm	53mm
15mm	23mm	40mm	60mm
18mm	27mm	50mm	75mm
21mm	32mm	75mm	113mm
24mm	36mm	90mm	135mm
28mm	42mm	135mm	203mm

Check-4

想要近拍時就使用近拍濾鏡

LEICA 鏡頭的最近攝影距離大約在 0.7 ～ 1m，如果裝上近拍濾鏡就能體驗微距攝影的樂趣，1950 ～ 60 年代生產的 SUMMICRON 50mm F2 鏡頭的最近攝影距離只有 1m，但裝上 KENKO MC No.3 近拍濾鏡後，就可以擁有約 20 ～ 33cm 的最近攝影距離。

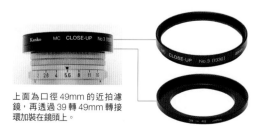

上面為口徑 49mm 的近拍濾鏡，再透過 39 轉 49mm 轉接環加裝在鏡頭上。

Check-1

使用轉接環能安裝更多的鏡頭

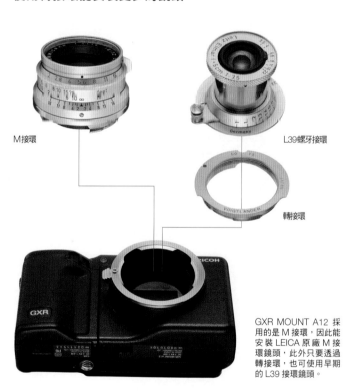

M接環

L39螺牙接環

轉接環

GXR MOUNT A12 採用的是 M 接環，因此能安裝 LEICA 原廠 M 接環鏡頭，此外只要透過轉接環，也可使用早期的 L39 接環鏡頭。

Check-2

何謂伸縮式鏡頭

LEICA ELMAR、SUMMAR、SUMMITAR 等 L39 接環鏡頭，都屬於鏡身伸縮式鏡頭，拍照時只要拉出鏡頭，旋轉加以固定即可，拍完可將鏡頭收回去，具有易於攜帶的特性。

縮回鏡頭的狀態

拍照時的狀態

M接環被稱為國際性接環的理由

國際性接環代表可以相容各廠牌的鏡頭，包括 ZEISS IKON 的 M42 接環、IHAGEE 的 EXAKTA 接環、旭光學工業的 K 接環、ERNST LEITZ 公司所採用的 L39 與 M 接環以及日本各大廠等，都採用了國際性接環，其中螺牙式 L39 接環鏡頭的數量相當多。

	OLD	
LEICA原廠鏡頭	**副廠鏡頭**	

L

LEICA原廠鏡頭

原廠L39鏡頭

1925 年推出的 LEICA A 型相機，並安裝 ELMAR 50mm 鏡頭，之後螺牙接環鏡頭就成為主流，也稱為 L39 鏡頭。

SUMMARON
28mm F5.6

ELMAR 5cm F3.5　　ELMAR 90mm F4

副廠鏡頭

海外製舊款L39鏡頭

隨著 1930 年推出 LEICA I (C) 型之巴納克相機後，也確立了 L39 螺牙接環規格，隨後各廠仿傚巴納克型推出各類相機，並研發與販售 L39 鏡頭。

CARL ZEISS BIOGON
21mm F4.5

RODENSTOCK HELIGON
35mm F2.8

FED 5cm F3.5

日本國產舊款L39鏡頭

1940 年後期到 50 年代，在日本國內亦有日本光學、CANON、小西六、東京光學、ZUNOW 光學、富士等廠牌生產 L39 鏡頭。

富士軟片
FUJINON 5cm F1.2

東京光學
TOPCOR 5cm F3.5

ZUNOW 光學
ZUNOW 5cm F1.1

M

LEICA原廠M接環鏡頭

1954 年推出的 M3 相機，所使用的就是 M 接環，利用 4 個內爪嵌入鏡頭的插刀式結構，至今已超過 60 年持續採用本規格。

ELMARIT
28mm F2.8

SUMMICRON 35mm F2

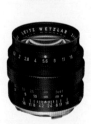
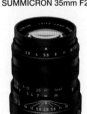

SUMMILUX 50mm F1.4　　TELE-ELMARIT 90mm F2.8

日本國產新款L39鏡頭

L39 鏡頭在日本國內曾經沒落一陣子，1980 年代 AVENON 推出新款鏡頭，之後 RICOH 與 KONICA 也陸續跟進。

AVENON
AVENON MC
28mm F3.5

海外製造新款L39鏡頭

近年來販售的海外製造 L39 鏡頭，包括 ROLLEI 35RF 所使用的 Carl Zeiss、Sonnar 40mm F2.8、以及將 ROLLEIFLEX 2.8FX 的鏡頭改為 RM 接環的 CARL ZEISS Planar 80mm F2.8 等。

CARL ZEISS
PLANAR 80mm
F2.8

**海外廠牌
日本國產（COSINA）
M 接環鏡頭**

日本 COSINA 公司所生產的 VOIGTLÄNDER 之 M 接環鏡頭，2003 年以 VM 接環鏡頭之名正式登場販售，2004 年同樣由 COSINA 公司推出了 CARL ZEISS ZM 接環鏡頭。

CARL ZEISS DISTAGON T*
15mm F2.8 ZM

VOIGTLÄNDER HELIAR
CLASSIC 75mm F1.8

NEW

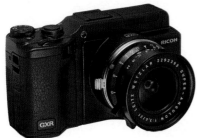

◀

SUPER–ANGULON 21mm F3.4

1963 年推出的超廣角鏡頭，變形控制良好，具有銳利的畫質。最大 F3.4 光圈的設計延續到第 2 世代，黑色鍍鉻的鏡身與 GXR 非常搭調。

LEICA 原廠 M 接環鏡頭

LEICA 原廠 M 接環鏡頭中，即使是相同的鏡頭名稱，也會因為製造年份、最大光圈值、鏡片構成、材料等光學設計而有所不同。鏡頭會依最大光圈值來命名，F1.4 為 SUMMILUX，F2 則為 SUMMICRON。

▶

SUMMARON 35mm F3.5 + 50mm外接觀景窗

此鏡頭是 ELMAR 35mm F3.5 L39 鏡頭的 M 接環改良版，裝在 GXR 的焦距為 53mm，很適合搭配 50mm 的外接觀景窗。

▲

NOCTILUX 50mm F1

具有 F1 超大光圈，各年代推出了不同的版本，上圖鏡頭前方設有遮光罩裝設卡榫，屬 1976 年販售的第 2 世代前期型。重量為 580g，比機身還重，會有頭重腳輕之感。

▲

ELMAR 90mm F4

上圖的 ELMAR 90mm F4，為將鏡片從 4 片改成 3 片的鏡頭，屬於第 2 世代並通稱為「TRIPLET」，裝在 GXR 上鏡頭顯得特別長。

◀

ELMARIT 28mm F2.8 ASPH.

在廣角鏡頭群中具有高度人氣的 ELMARIT，左圖為 2006 年上市的現行品，採用非球面鏡片，與 GXR 呈現出不錯的協調感。

Column-1

- -

也可以使用附帶眼鏡的鏡頭

由於 LEICA M3 並沒有內建 35mm 的測距框線，因此使用 35mm 鏡頭時需加裝眼鏡，讓觀景窗的倍率放大為 50mm。GXR MOUNT A12 鏡頭模組與機身之間大約有 17mm 的間距，即使裝上眼鏡後也不會造成阻礙。

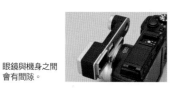

眼鏡與機身之間會有間隙。

LEICA 原廠鏡頭一覽表　　（　）內是發售年份

焦距	鏡頭
18mm	SUPER-ELMAR-M 18mm F3.8 ASPH.(2009-現行版)
21mm	SUPER-ANGULON 21mm F4 (1958)
	SUPER-ANGULON 21mm F3.4 (1963)
	ELMARIT 21mm F2.8 (1980)
	ELMARIT 21mm F2.8 ASPH. (1997)
	SUMMILUX-M 21mm F1.4 ASPH. (2009-現行版)
	SUPER-ELMAR-M 21mm F3.4 ASPH. (預定發售)
24mm	ELMARIT 24mm F2.8 ASPH. (1996)
	SUMMILUX-M 24mm F1.4 ASPH. (2009-現行版)
	ELMAR-M 24mm F3.8 ASPH. (2009-現行版)
28mm	ELMARIT 28mm F2.8 (1965)
	ELMARIT 28mm F2.8 (1972)
	ELMARIT 28mm F2.8 (1979)
	ELMARIT 28mm F2.8 (1993)
	ELMARIT-M 28mm F2.8 ASPH. (2006-現行版)
	SUMMICRON-M 28mm F2 ASPH. (2000-現行版)
35mm	SUMMICRON 35mm F2 (1958)
	SUMMICRON 35mm F2 (1969)
	SUMMICRON 35mm F2 (1980)
	SUMMICRON-M 35mm F2 ASPH. (1997-現行版)
	SUMMARIT-M 35mm F2.5 (2007-現行版)
	SUMMARON 35mm F3.5 (1954)
	SUMMARON 35mm F2.8 (1958)
	SUMMILUX 35mm F1.4 (1961)
	SUMMILUX 35mm F1.4 ASPH.ERICAL (1990)
	SUMMILUX-M 35mm F1.4 ASPH. (1994-現行版)
40mm	SUMMICRON C40mm F2 (1973)
50mm	SUMMICRON 50mm F2 (1954)
	SUMMICRON 50mm F2 (1956)
	微距SUMMICRON 50mm F2 (1956)
	SUMMICRON 50mm F2 (1969)
	SUMMICRON 50mm F2 (1979)
	SUMMICRON-M 50mm F2 (1994-現行版)
	SUMMILUX 50mm F1.4 (1959)
	SUMMILUX 50mm F1.4 (1961)
	SUMMILUX 50mm F1.4 (1994)
	SUMMILUX-M 50mm F1.4 ASPH. (2004-現行版)
	SUMMARIT 50mm F1.5 (1954)
	SUMMARIT-M 50mm F2.5 (2007-現行版)
	NOCTILUX 50mm F1.2 (1966)
	NOCTILUX 50mm F1 (1976)
	NOCTILUX 50mm F1 (1994)
	NOCTILUX-M 50mm F0.95 ASPH. (2009-現行版)
	ELMAR 50mm F3.5 (1954)
	ELMAR 50mm F2.8 (1957)
	ELMAR 50mm F2.8 (1995)
	ELCON 50mm F2 (1970)
75mm	SUMMILUX 75mm F1.4 (1980)
	APO-SUMMICRON-M 75mm F2 ASPH.(2005-現行版)
	SUMMARIT-M 75mm F2.5 (2007-現行版)
90mm	SUMMICRON-M 90mm F2 (1957)
	APO-SUMMICRON-M 90mm F2 ASPH.(1998-現行版)
	SUMMARIT-M 90mm F2.5 (2007-現行版)
	ELMARIT 90mm F2.8 (1959)
	ELMARIT 90mm F2.8 (1990)
	TELE-ELMARIT 90mm F2.8 (1964)
	TELE-ELMARIT 90mm F2.8 (1974)
	ELMAR 90mm F4 伸縮式鏡頭 (1954)
	ELMAR 90mm F4 固定式鏡頭 (1954)
	ELMAR 90mm F4 (1964)
	ELMAR-C 90mm F4 (1973)
	MACRO-ELMAR-M 90mm F4 (2003-現行版)
135mm	HEKTOR 135 mm F4.5 (1954)
	ELMARIT 135mm F2.8 (1963)
	ELMAR 135mm F4 (1960)
	TELE-ELMAR 135mm F4 (1965)
	APO-TELYT-M 135mm F3.4 (1998-現行版)
切換式	TRI-ELMAR-M 16-18-21mm F4 ASPH. (2007-現行版)
	TRI-ELMAR-M 28-35-50mm F4 ASPH. (1998)

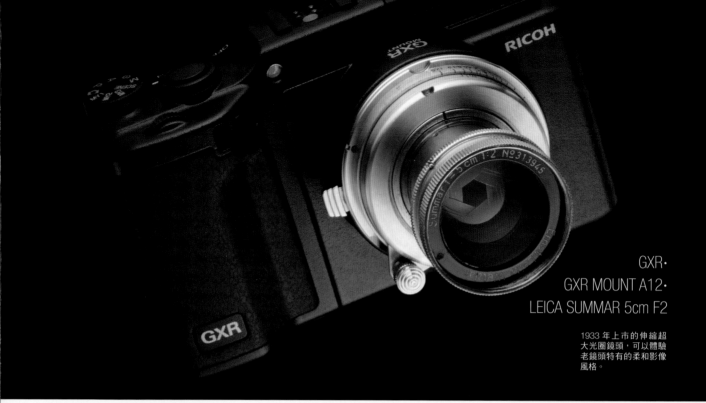

GXR·
GXR MOUNT A12·
LEICA SUMMAR 5cm F2

1933 年上市的伸縮超
大光圈鏡頭,可以體驗
老鏡頭特有的柔和影像
風格。

◀
RIGID-SUMMAR 50mm F2

1933 年販售,當時僅生產 2000 顆,是數
量稀少的鏡身固定式鏡頭,在二手市場的價
格水漲船高。鏡頭為鍍鎳材質,光圈葉片
數量多,能呈現圓形散景。■喜久屋相機

▲
NICKER-ELMAR 3.5cm F3.5

1930 年 C 型相機專用鏡頭,是 LEITZ 公
司的第一顆廣角鏡頭,圖為初期的鍍鎳版
本,鏡頭相當輕薄,具有絕佳的攜帶性。
■喜久屋相機

▲
ELMAR 90mm F4

1931 年登場,直到 1968 年停產出現了各
類版本,圖為鏡身較粗的初期版本,稱為
FAT ELMAR。■喜久屋相機

◀
SUMMARIT 5cm F1.5

將 1936 年的 XENON 鏡頭加以改良,於
1946 年推出這顆大光圈鏡頭,15 片光圈
葉片能創造出美麗的圓形散景,鍍鉻鏡身
很適合裝在 GXR 上。■喜久屋相機

LEICA原廠L39鏡頭

1930 至 50 年所製造的 LEICA 巴納克型相機,其
採用的是螺牙式接環,口徑為 39mm,比 M 接環
短了 5mm,焦平面距離為 28.8mm。當時的主流
為黑白照片,這類鏡頭具有豐富的層次感,色調相
當沉穩。

LEICA 原廠鏡頭一覽表 (　)內是發售年份

21mm	SUPER-ANGULON 21mm F4 (1958)
28mm	HEKTOR 28mm F6.3 (1935)
	SUMMARON 28mm F5.6 (1955)
35mm	SUMMICRON 35mm F2 (1958)
	SUMMARON 35mm F2.8 (1958)
	ELMAR 35mm F3.5 (1930)
	SUMMARON 35mm F3.5 (1946)
50mm	ELMAR 50mm F3.5 (1925)
	HEKTOR 50mm F2.5 (1931)
	SUMMAR 50mm F2 (1933)
	XENON 50mm F1.5 (1936)
	SUMMITAR 50mm F2 (1939)
	SUMMILUX 50mm F1.4 (1960)
	SUMMARIT 50mm F1.5 (1949)
	SUMMICRON 50mm F2 (1953)
	SUMMICRON 50mm F2 (1960)
	ELMAR 50mm F2.8 (1957)
73mm	HEKTOR 73mm F1.9 (1931)
85mm	SUMMAREX 85mm F1.5 (1943)
90mm	SUMMICRON 90mm F2 (1957)
	ELMARIT 90mm F2.8 (1959)
	THAMBAR 90mm F2.2 (1935)
	ELMAR 90mm F4 (1931)
	VELOSTIGMAT 90mm F4.5 (1945)
105mm	ELMAR 105mm F6.3 (1932)
135mm	ELMAR 135mm F4.5 (1931)
	ELMAR 135mm F4 (1960)
	HEKTOR 135mm F4.5 (1933)

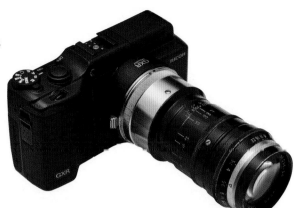

▶
TRINOL 105mm F3.5

英 國 NATIONAL OPTICAL 公 司 製造，之後由蘇格蘭 STEWARTRY 公司改造為 L39 接環，安裝在 GXR 後焦距變成 153mm，可以當成望遠鏡頭。由於鏡身較長，拍攝時要牢牢地拿住。■喜久屋相機

▲
JUPITER12 35mm F2.8

模仿 CARI ZEISS BIOGON 35mm F2.8 的俄國製鏡頭，其優異的畫質不輸給蔡司鏡，加上價格便宜，受到攝影玩家的歡迎，與 GXR 也很搭調。■喜久屋相機

▲
PIERRE ANGENIEUX P ANGENIEUX 28mm F3.5

擅長生產電影鏡頭的法國 PIERRE ANGENIEUX 公司，於 1953 年推出 135 相機專用的傳統鏡頭，螺紋設計是一大特徵。

◀
CARL ZEISS BIOGON 35mm F2.8

1936 年提供給 CONTAX 135 相機使用的頂級鏡頭，負責研發的是 Rudolph 博士，也是 SONNAR 鏡頭的研發者。擁有 4 群 6 枚的鏡片結構，特徵是後鏡突出。

海外 L39 副廠鏡頭

自從巴納克型 LEICA 相機聲名大噪後，世界各國相機大廠也陸續仿效其結構，生產許多 L39 接環相機，並生產 L39 鏡頭，再加上鏡頭大廠所推出的獨家產品，造就許多經典鏡頭。

主要的海外 L39 副廠鏡頭

20mm	RUSSAR 20mm F5.6
21mm	CARL ZEISS · BIOGON 21mm F4.5
28mm	PIERRE ANGENIEUX · P ANGENIEUX 28mm F3.5
35mm	CARL ZEISS · BIOGON 35mm F2.8
	RODENSTOCK · HELIGON 35mm F2.8
	CARL ZEISS · HELLA 3.5cm F3.5
	JUPITER12 35mm F2.8
50mm	TAYLOR HOBSON · COOKE AMOTAL 2 INCH F2
	FED 5cm F3.5
	INDUSTAR 50mm F3.5
85mm	JUPITER9 85mm F2
	CULMINAR 85mm F2.8
90mm	BRAUN · STAEBLE TELON L90mm F5.6
105mm	英國NATIONAL OPTICAL · TRINOL 105mm F3.5

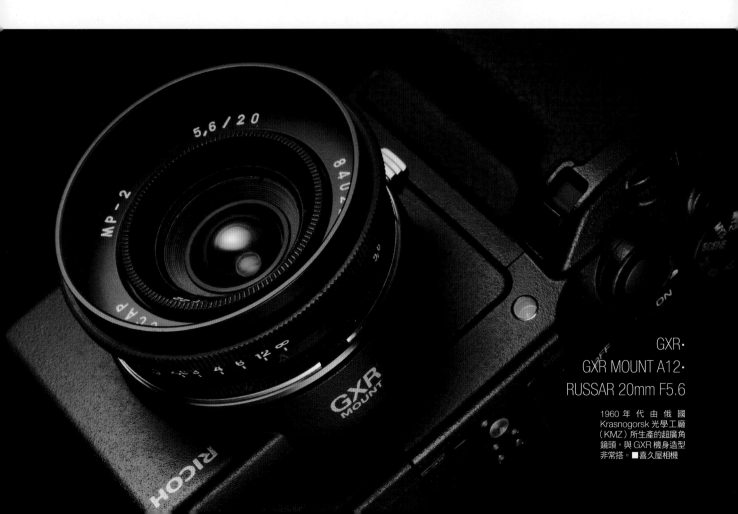

GXR·
GXR MOUNT A12·
RUSSAR 20mm F5.6

1960 年代由俄國 Krasnogorsk 光學工廠（KMZ）所生產的超廣角鏡頭，與 GXR 機身造型非常搭。■喜久屋相機

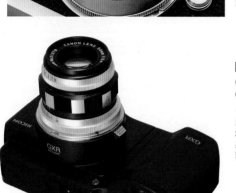

千代田光學
SUPER ROKKOR 45mm
F2.8

1948 年由千代田光學（MINOLTA 的前身）所生產的 35 I 型相機專用鏡頭，由於片幅為日式 24x32mm 規格，標準鏡頭的焦段為 45mm，如同花瓣造型的光圈環是一大特徵。

日本國產副廠舊型 L39 鏡頭

1940～50 年代，也有幾家日本相機廠採用了 L39 接環，雖然日本國產的 L39 鏡頭數量不多但相當稀有，畫質也不輸給 LEICA 鏡頭，具有平價的優勢，GXR 使用者不妨參考看看。

CANON
CANON 50mm F2.8

1957 年隨 CANON L3 一同販售的標準鏡頭，鏡片組成為 3 群 4 枚，全長 39.3cm，重量 143g，相當輕巧。銀黑交錯的外觀設計，安裝在 GXR 後更能提昇品味。■ Map Camera

主要的日本國產副廠舊型 L39 鏡頭

25mm	日本光學・W NIKKOR C2.5cm F4
28mm	CANON・CANON 28mm F2.8
35mm	CANON・CANON 35mm F2I
	CANON・SERENAR 35mm F3.2
	富士軟片・FUJINON 3.5cm F2.5
	東京光學・TOPCOR 35mm F2.8
	日本光學・W NIKKOR 3.5cm F2.5
	日本光學・W NIKKOR C3.5cm F1.8
45mm	千代田光學・SUPER ROKKOR 45mm F2.8
50mm	CANON・CANON 50mm F1.2
	CANON・CANON 50mm F1.4II
	CANON・CANON 50mm F1.8I
	CANON・SERENAR 5cm F2
	日本光學・NIKKOR H.C5cm F2
	日本光學・NIKKOR S.C5cm F1.4
	小西六・HEXANON 50mm F1.9
	富士軟片・FUJINON 5cm F1.2
	富士軟片・CRISTAR 5cm F2
	東京光學・SIMLAR 5cm F3.5
	東京光學・TOPCOR 5cm F2.8
	ZUNO光學・ZUNO 5cm F1.1
85mm	CANON・CANON 85mm F1.8
	日本光學・NIKKOR P.C8.5cm F2
100mm	CANON・CANON 100mm F3.5II
	富士軟片・FUJINON 100mm F2
105mm	三協光機・KOMURA 105mm F3.5
135mm	CANON・CANON 135mm F3.5III
	ARCO寫真工業・TELE-COLINAR 13.5cm F3.8
	協榮光學・SUPER A CALL 135mm F3.5
	三協光機・KOMURA 135mm F2.8

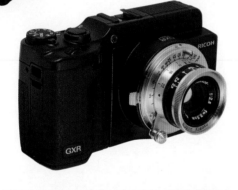

日本光學
W NIKKOR C 3.5cm
F2.5

日本光學（NIKON 前身）於 1956 年販售的鏡頭，採用高曲折率鏡片，具有 5 群 7 片的鏡片結構，最大光圈 F1.8，在當時屬於大光圈鏡頭。鍍鉻鏡身結合黑色光圈環，造型相當迷人。
■ Map Camera

日本國產副廠新型 L39 鏡頭

1980 年代由 AVENON 公司推出新款 L39 鏡頭，開創了新的時代，之後 RICOH、MINOLTA、KONICA、COSINA 等的新款 L39 鏡頭陸續登場。 90 年代輕便相機大受歡迎，將其內建鏡頭重新生產為 L39 鏡頭成為一大趨勢。

主要的日本國產副廠新型 L39 鏡頭

21mm	RICOH・GR LENS 21mm F3.5
	AVENON・AVENON SUPER WIDE 21mm F2.8
28mm	RICOH・GR LENS 28mm F2.8
	MINOLTA・G ROKKOR 28mm F3.5
	AVENON・AVENON MC 28mm F3.5
35mm	KONICA・UC HEXANON 35mm F2
	KONICA・HEXANON 35mm F2
43mm	PENTAX・SMC PENTAX L43mm F1.9
50mm	KONICA・HEXANON 50mm F2.4
60mm	KONICA・HEXANON 60mm F1.2

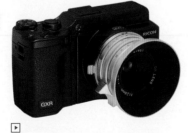

RICOH
GR LENS 28mm F2.8

將 RICOH 的高級輕便相機 GR1 所內建的廣角鏡頭，加以改造成為 L39 鏡頭，跟 LEICA 原廠 28mm 鏡頭相比，全長 21.2mm 相當薄，即使安裝遮光罩其體積依舊輕巧。

MINOLTA
G ROKKOR 28mm F3.5

將 1996 年 MINOLTA 的高級輕便相機 TC-1 所內建的 G ROKKOR 鏡頭，加以改造成為 L39 鏡頭，限量生產 2000 顆，鏡頭通透感良好，具有銳利的畫質，體積也相當輕巧。

L39 鏡頭的演變史

巴納克型 LEICA I (c) 相機販售	1954年 LEICA M3登場		AVENON率先推出 L39鏡頭					
1930	1940	1950	1960	1970	1980	1990	2000	2011

舊型L39鏡頭的全盛期 　　　　　　新型L39鏡頭登場

VOIGTLÄNDER
ULTRA WIDE-HELIAR
12mm F5.6 Aspherical II

VOIGTLÄNDER VM 接環之超廣角鏡頭，採用非球面鏡片，得以呈現高畫質效果，以廣角鏡頭而言其變形抑制能力良好。裝在 GXR 機身後焦距變成 18mm，依舊能享受超廣角攝影的樂趣。

海外品牌日本國產COSINA
M接環鏡頭

日本 COSINA 製造的 VOIGTLÄNDER M 接環鏡頭，於 2003 年以 VM 接環之名正式登場，2004 年同樣由 COSINA 推出了 CAEL ZEISS 的 ZM 接環鏡頭，可以接上 M 接環相機。

VOIGTLÄNDER VM鏡頭

12mm	VOIGTLÄNDER ULTRA WIDE-HELIAR 12mm F5.6 Aspherical II
15mm	SUPER WIDE-HELIAR 15mm F4.5 Aspherical II
21mm	COLOR SKOPAR 21mm F4P
25mm	COLOR SKOPAR 25mm F4P
28mm	ULTRON 28mm F2
35mm	COLOR SKOPAR 35mm F2.5P II
	NOKTON 35mm F1.2 Aspherical VM II
	NOKTON Classic 35mm F1.4
40mm	NOKTON Classic 40mm F1.4
50mm	NOKTON 50mm F1.1
75mm	HELIAR CLASSIC 75mm F1.8

CARL ZEISS ZM 鏡頭

15mm	DISTAGON T *15mm F2.8 ZM
18mm	DISTAGON T *18mm F4 ZM
21mm	BIOGOM T*21mm F2.8 ZM
	C BIOGOM T*21mm F4.5 ZM
25mm	BIOGOM T*25mm F2.8 ZM
28mm	BIOGOM T*28mm F2.8 ZM
35mm	BIOGOM T*35mm F2 ZM
	C BIOGOM T*35mm F2.8 ZM
50mm	C SONNAR T*50mm F1.5 ZM
	PLANAR T*50mm F2 ZM
85mm	TELE-TESSAR T*85mm F4 ZM

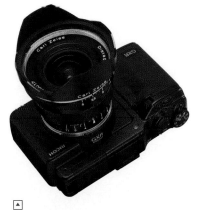

CARL ZEISS
DISTAGON T* 18mm F4 ZM

ZM 接環之 ZEISS IKON 連動測距相機專用超廣角鏡頭，鏡片構成為 8 群 10 枚，影像通透感良好，變形抑制能力強，不愧是光學名門 CARL ZEISS。

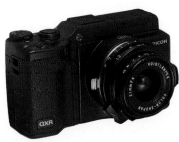

VOIGTLÄNDER
COLOR-SKOPAR 21mm F4P

身為 21mm 廣角鏡頭，全長 25.4mm、重量僅 136g 的輕巧體積，屬於方便攜帶的鏡頭。6 群 8 枚的對稱型鏡片，變形程度極小，具備優異畫質。10 片光圈葉片設計，能拍出美麗的淺景深。

VOIGTLÄNDER
NOKTON 35mm F1.2 Aspherical VM II

最大光圈 F1.2 的大口徑 35mm 鏡頭，即使在微光下依舊能拍出清晰照片，採用 3 片非球面鏡片，性能十分優異，12 片光圈葉片的淺景深相當迷人。

VOIGTLÄNDER
NOKTON 50mm F1.1

最大光圈 F1.1 的大口徑鏡頭，可以活用大光圈的特性，拍出美麗的淺景深效果，跟 LEICA 原廠鏡頭相比，具有價格的優勢。

VOIGTLÄNDER
NOKTON CLASSIC 40mm F1.4

這顆鏡頭並沒有內建非球面鏡片，在大光圈下有柔和的效果，小光圈依舊銳利，具有老鏡頭的特性，裝上 GXR 的焦距約等於 60mm。

Column-3

VOIGTLÄNDER的
L 接環鏡頭

1999 年日本 COSINA 公司版售了 VOIGTLÄNDER 的 L 接環相機─BESSA L，並陸續發表 SUPER WIDE-HELIAR 15mm、SNAPSHOT-SKOPAR 25mm、ULTRON 35mm 等現代設計高性能 L 接環鏡頭。跟之後登場的 VM 鏡頭相比，L 接環鏡頭具有價格優勢，正是購買的時候。

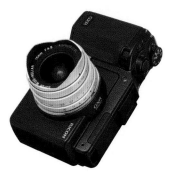

Column-2

L接環與M接環共通的
ROLLEI 鏡頭

1966 年的 ROLLEI 35S，搭載知名的 SONNAR 40mm F2.8 鏡頭，右圖為 ROLLEI 35RF 連動測距相機使用的 RM 接環版本，透過轉接環即可接上 M 接環機身，將轉接環拿掉後為 L 接環鏡頭。

詢問：COSINA ／TEL 0269-22-5106

近代國際仿造日本製轉接 M 鏡頭一覽表

OM-LM	OLYMPUS OM→LEICA M	23,100日幣
FD-LM	CANON FD→LEICA M	23,100日幣
NF-LM	NIKON F→LEICA M	23,100日幣
MD-LM	MINOLTA MD→LEICA M	23,100日幣
M42-LM	M42 SCREW→LEICA M	14,700日幣
CY-LM	CONTAX／YASHICA→LEICA M	23,100日幣
LR-LM	LEICA R→LEICA M	23,100日幣
PK-LM	PENTAX K→LEICA M	23,100日幣

詢問：近代國際／TEL 03-3208-0911

透過轉接環
享受各種鏡頭的樂趣

GXR MOUNT A12 鏡頭模組為 LEICA M 接環，只要透過轉接環即可使用 LEICA L 接環鏡頭，或是購買副廠的轉接環，還能轉接 LEICA R、NIKON F、CANON FD 接環等單眼相機鏡頭，讓攝影的樂趣更為寬廣。

▶

ELMARIT R 19mm
F2.8

1975 年 由 LEITZ CANADA 公司製造的超廣角鏡頭，大光圈雖然會有邊角失光的情形，但能享受大光圈的散景味道。

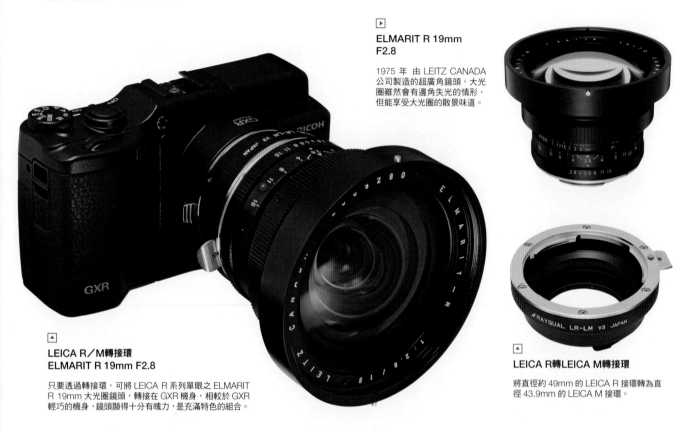

▲

LEICA R／M轉接環
ELMARIT R 19mm F2.8

只要透過轉接環，可將 LEICA R 系列單眼之 ELMARIT R 19mm 大光圈鏡頭，轉接在 GXR 機身，相較於 GXR 輕巧的機身，鏡頭顯得十分有魄力，是充滿特色的組合。

▲

LEICA R轉LEICA M轉接環

將直徑約 49mm 的 LEICA R 接環轉為直徑 43.9mm 的 LEICA M 接環。

Column-4 -

超廣角HOLOGON鏡頭雖然無法直接轉接
但透過改造即可解決

CARL ZEISS 於 1972 年生產了 HOLOGON 15mm 超廣角鏡頭，1994 年並推出 CONTAX G 相機專用的 16mm F8 鏡頭。本鏡頭裝在 GXR 時，後鏡會碰觸到金屬快門簾，無法正常使用，但只要做切削的改造即可解決。

將此部分削掉

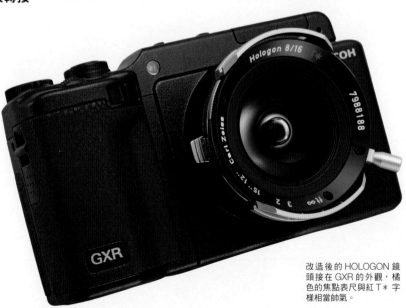

改造後的 HOLOGON 鏡頭接在 GXR 的外觀，橘色的焦點表尺與紅 T＊ 字樣相當帥氣。

118

ACCESSORIES

原廠配件一覽

追求把GXR的機能發揮到極致。原廠的配件一覽,搭配GXR
能提升攝影的層次。

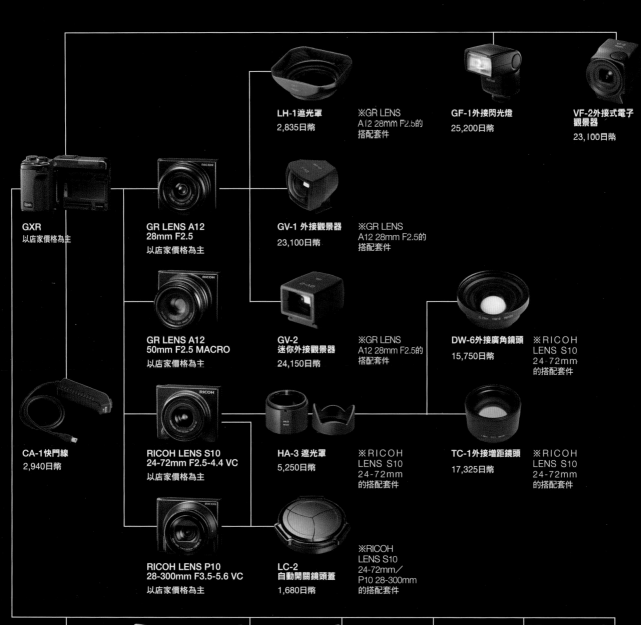

LH-1遮光罩
2,835日幣

※GR LENS
A12 28mm F2.5的
搭配套件

GF-1外接閃光燈
25,200日幣

**VF-2外接式電子
觀景器**
23,100日幣

GXR
以店家價格為主

**GR LENS A12
28mm F2.5**
以店家價格為主

GV-1 外接觀景器
23,100日幣

※GR LENS
A12 28mm F2.5的
搭配套件

**GR LENS A12
50mm F2.5 MACRO**
以店家價格為主

**GV-2
迷你外接觀景器**
24,150日幣

※GR LENS
A12 28mm F2.5的
搭配套件

DW-6外接廣角鏡頭
15,750日幣

※RICOH
LENS S10
24-72mm
的搭配套件

CA-1快門線
2,940日幣

**RICOH LENS S10
24-72mm F2.5-4.4 VC**
以店家價格為主

HA-3 遮光罩
5,250日幣

※RICOH
LENS S10
24-72mm
的搭配套件

TC-1外接增距鏡頭
17,325日幣

※RICOH
LENS S10
24-72mm
的搭配套件

**RICOH LENS P10
28-300mm F3.5-5.6 VC**
以店家價格為主

**LC-2
自動開關鏡頭蓋**
1,680日幣

※RICOH
LENS S10
24-72mm/
P10 28-300mm
的搭配套件

SC-75B機身蓋
6,825日幣
※附皮帶

SC-75T鏡頭袋
3,675日幣

SC-55S相機包
5,880日幣

SC-55L相機包
8,820日幣

ST-3相機頭繩
3,780日幣

AC-5變壓器
5,775日幣

DB-90電池
4,200日幣

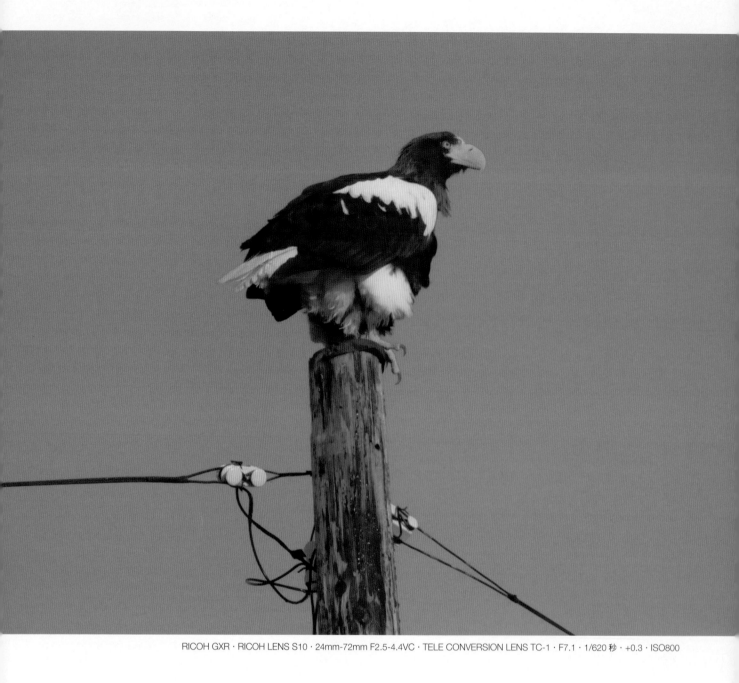

RICOH GXR · RICOH LENS S10 · 24mm-72mm F2.5-4.4VC · TELE CONVERSION LENS TC-1 · F7.1 · 1/620 秒 · +0.3 · ISO800

外接增距鏡頭
TC-1

倍率：1.88 倍
鏡片構成：3 群 5 枚
尺寸：64x41mm
（遮光罩收納時）
重量：約 134g
口徑：43mm

廣受歡迎的原廠配件❶

〚外接增距鏡頭〛

望遠鏡頭能捕捉到遠方景物，S10 的望遠端焦距為 72mm，屬於中望遠焦距，如果加裝 S10 專用的 TC-1 外接增距鏡頭，就能加大鏡頭焦距，將遠方景物放大比例，是非常實用的配件。加裝遮光罩與 HA-3 轉接環（選購配件）後，焦距變成 1.88 倍，望遠端變成 135mm（35mm 等效焦長），135mm 比 72mm 更能強調遠景的壓縮效果，具有望遠鏡頭的特性，內建遮光罩。

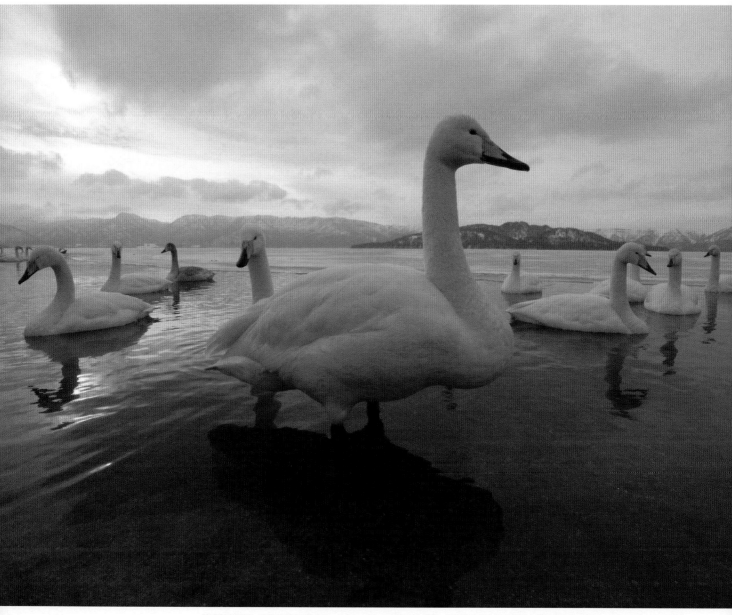

RICOH GXR・RICOH LENS S10・24mm-72mm F2.5-4.4VC・WIDE CONVERSION LENS DW-6・F5.1・1/740 秒・ISO400

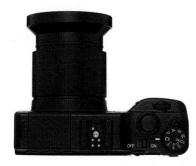

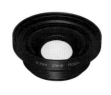

外接廣角鏡頭
DW-6

倍率：0.79 倍
鏡片構成：3 群 3 枚
尺寸：60x22.9mm
重量：約 110g
口徑：43mm

廣受歡迎的原廠配件❷

［ 外接廣角鏡頭 ］

廣角鏡頭的透視感是最大的特徵，S10 的廣角端為 24mm，雖定位於一般的廣角焦距，但其特性接近於超廣角鏡頭。如果透過遮光罩與 HA-3 轉接環（選購配件）加裝 DW-6 外接廣角鏡頭，倍率變成 0.79 倍，相當於 19mm（35mm 等效焦長）的焦距。安裝在 S10 十分簡易，能獲得更廣的畫角與長景深，且幾乎沒有變形的現象，能體驗超廣角鏡頭的魅力。

GXR 雖然裝上電子觀景窗與 28mm 鏡頭，但空間依舊充足。

同樣都是 GXR 的忠實擁護者，想必每人的喜好各不相同，不妨選購實用的配件，來強調個人風格。在此蒐集許多適合 GXR 使用的多功能配件。

Manfrotto

NANO 7 相機包
1,785日幣

防水加工材質，能將相機整個包覆，並具有高度的防塵與防濕功能，魔鬼粘的設計相當便利，相機包有內袋設計。90x130x115mm

CAMERA BAG

[相機包]

大容量卻不占空間

簡單的設計與沉穩的配色，適合搭配任何風格，內側設有收納袋。外側尺寸為 170x120x100mm

Lowepro

艾德門伸縮相機包100
4,200日幣

斜面開口設計，能迅速取出相機，內袋避震性強，就算是 50mm 鏡頭模組也能輕鬆收納。外側尺寸為 130x165x115mm

BUILT

軟質相機包L
3,150日幣

使用潛水衣專用的材質，Neoprene 特殊橡膠防水材質，質地柔軟伸縮性強，相機即使裝上外接觀景窗，也能加以收藏。

LENS HOOD

[28mm鏡頭專用遮光罩]

簡易高耐用型

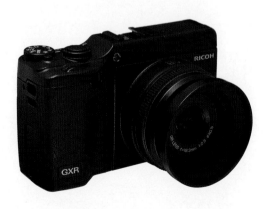

使用可動式背帶，可以很快的從相機包取出相機馬上就可以拍照。

遮光罩蓋也採用相同材質，可以妥善保護鏡頭。

小型而輕量的外觀是一大特徵。

BLACK RAPID

SNPA R35 相機包&背帶
6,580日幣

可動式背帶能提升街頭速寫的效率，屬於一體式相機包。側面設有外口袋，可以擺放記憶卡、備用電池、手機等物品。外側尺寸為 165x125x100mm

U.N

金屬遮光罩40.5mm
附贈黑色遮光罩蓋
3,980日幣

尺寸：57x15mm
外蓋：60.5x8.5mm
重量：遮光罩 11g ／遮光罩蓋 13g
材質：鋁合金

詢問：BUILT（ENTRESQUARE）TEL 03-5368-1830／MANFROTTO TEL 03-3405-6521／LOWEPRO（HAKUBA訂購中心）TEL 0568-85-0898／U‧N TEL 03-3866-0195

共5色,上排右起為黑色、橄欖色、藍色、棕色、深咖啡色。

ULYSSES
CLASSICO PICCOLO
5,985日幣

隨著長年使用會增加皮革風味,利用天然植物丹寧揉擰而成,完全沒有金屬零件。按照身高與用途,可以選擇90～135cm四種長度。

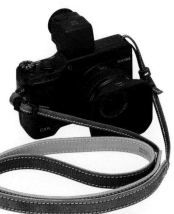

附有捆圈,可以輕易地安裝相機上,皮革上的縫線顯得特別美麗。

(上)
牛皮革是以天然植物丹寧揉擰而成。
(中)
表面為防水加工設計。
(下)
包覆著金屬零件的背帶。

全長約110cm,也能用來斜背,可以訂製80～120cm的長度。

Acru
for GXR+PENTAX Q+GF3相機背帶
6,405日幣

用皮革將金屬部分包覆住,不會刮到相機的高質感背帶,外側使用了馬皮革,共7種顏色。由上依序為黃色、駝色、紅色、棕色、深咖啡色、黑色、綠色。

手腕帶 3,885日幣

也有販售相同材質的手腕帶,共7色。寬約18mm,外徑為37.5cm、內徑為31cm。

STRAP

[背 帶]

對應寬度7mm背帶孔

防水加工帆布材質,不論任何天氣與場所都能派上用場,跟皮革材質相比也較為便宜。全長18cm,最大寬度12mm,屬於輕巧的設計。

VanNuys
相機手腕帶 車縫線式
(有兩個鉚丁)
1,260日幣

右起為紅色、橘色、粉紅色、卡其色、萊姆綠、橄欖色、灰色、海軍藍、黑色等9種,外觀相當鮮豔。

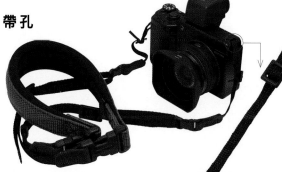

OP/TECH
扣環式 MINI QD
1,575日幣(兩條)

即使是7mm以上寬度的背帶,透過此轉接帶依舊能使用,最大對應至10mm,全長約9～18cm。

也可以從插銷部份將帶子取下

能分散相機的重量,圓弧線條具有貼合性,使用彈性尼龍布,耐用而輕巧。

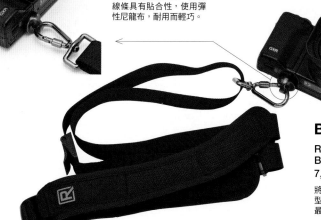

能分散相機的重量,圓弧線條具有貼合性,使用彈性尼龍布,耐用而輕巧。

BLACK RAPID
RS-W1B相機背帶
BARISTICO尼龍製
7,580日幣

將金屬零件安裝在腳架孔,並倒立攜帶相機的新型背帶,背帶可以自由活動,增加拍攝的便利性。最大長度75cm。

詢問: ACRU TEL 06-6282-5533／ULYSSES TEL 092-481-0139／OPTEC(銀一) TEL 03-5550-5036／VANNUYS TEL 088-699-5477／BLACKRAPID(ORIENTALHOBBIES) TEL 098-988-3005

GXR機身主要規格與
GXR MOUNT A12的各種設定

GXR機身主要規格

項目		規格
閃光燈	模式	自動（光線較暗或被攝體逆光時，閃光燈閃光）／減輕紅眼閃光／強制閃光／同步閃光／手動閃光／禁止閃光
	範圍（內置閃光燈）	請參照鏡頭模組的隨附文檔
	閃燈補償	±2.0EV，以1/2EV或1/3EV為單位
	手動閃燈量	FULL、1/1.4、1/2、1/2.8、1/4、1/5.6、1/8、1/11、1/16、1/22、1/32、1/64
圖像顯示屏		3.0"透明液晶顯示屏，約92萬像素
儲存圖像		SD記憶卡／SDHC記憶卡／內建記憶體（約86MB）
介面		USB 2.0（高速）Mini-B介面／大型存放區／音頻輸出1.0Vp-p（75Ω）／HDMI連接線（C類型）
電源		DB-90可充電電池（3.6V）
尺寸（長X高X寬）		113.9mmX70.2mmX28.9mm（不包括凸出部份）
重量		相機機身（不包括電池、記憶卡、肩帶和介面蓋）：160g 電池、肩帶和介面蓋：66g

GXR MOUNT A12的場景模式MENU

所示圖案	選項	說明
	動畫	拍攝有聲動畫。
	肖像	拍攝肖像照片時使用。
	運動	拍攝移動物體的照片時使用。
	遠景	拍攝含有大量綠色植物或藍天的場景照片時使用。
	夜景	拍攝夜晚場景時使用。 在夜景模式下，閃光燈會再以下所有條件滿足時閃光： ·閃光燈設定為自動。 ·由於光線較暗，有必要使用閃光燈。 ·附近有人影或其他物體。
	斜度修正	當拍攝矩形物體（如佈告欄或名片）時可修正透視效果。
mini	微型拍攝	將所見的景物拍起來像模型景物一般。
Hi BW	高對比度黑白	使用比一般的黑白模式更高的黑白對比度攝影。 再現超高感度底片攝影般的粗粒子感。
Soft	柔焦	用柔焦模式拍攝，會呈現柔和的圖像。
	正片負沖	與一般設定拍的色調有極大的不同。
Hi BW	玩具相機	像玩具相機會有光線不足的暗角效果。
ES	電子快門	電子快門可讓你無須擔心快門聲或震動的情況下 拍攝照片。可在1/8000到1秒之間選擇快門速度。

GXR MOUNT A12的內建記憶體／記憶卡記錄照片張數

※圖像格式以FINE為例

壓縮	圖像尺寸（像素）	內置儲存器	1GB	2GB	4GB	8GB	16GB	32GB
RAW FINE	4288×2416	4 張	49 張	100 張	197 張	404 張	810 張	1625 張
	3776×2832	4 張	47 張	97 張	191 張	391 張	784 張	1573 張
	4288×2848	3 張	42 張	85 張	168 張	343 張	688 張	1380 張
	2848×2848	5 張	63 張	128 張	251 張	513 張	1029 張	2065 張
L FINE	4288×2416	21 張	235 張	476 張	935 張	1912 張	3830 張	7684 張
	3776×2832	20 張	227 張	462 張	907 張	1854 張	3715 張	7453 張
	4288×2848	18 張	200 張	407 張	799 張	1633 張	3272 張	6565 張
	2848×2848	27 張	299 張	608 張	1195 張	2442 張	4893 張	9815 張
M FINE	3456×1944	32 張	357 張	724 張	1419 張	2902 張	5814 張	11662 張
	3072×2304	30 張	337 張	683 張	1341 張	2741 張	5491 張	11014 張
	3456×2304	27 張	302 張	614 張	1206 張	2466 張	4941 張	9913 張
	2304×2304	41 張	447 張	903 張	1774 張	3627 張	7267 張	14578 張
5M FINE	2592×1944	34 張	373 張	758 張	1490 張	3045 張	6101 張	12238 張
3M FINE	2048×1536	53 張	581 張	1182 張	2321 張	4744 張	9503 張	19063 張
1M FINE	1280×960	96 張	1059 張	2118 張	4160 張	8505 張	17039 張	34181 張
VGA FINE	640×480	395 張	4316 張	8778 張	17237 張	35231 張	70579 張	141581 張

攝影設定		內容	sub menu1	sub menu2
圖像質量·尺寸	RAW	適合在電腦上作進一步處理或進行編輯的圖像。	對比度16：9／4：3／3：2／1：1	同時記錄：FINE／NORMAL／VGA
	L／M	適合以較大尺寸列印或在電腦上裁切的圖像。		壓縮率：FINE／NORMAL
	5M／3M／1M／VGA	適合拍攝大量的照片。	4：3	
測光	多畫面	相機在畫面的256個區域內測光。		
	中央	相機對整個畫面進行測光，但將最大比重分配給中央區域，當位於畫面中央的被攝體比背景更亮或更暗時使用		
	點測光	相機在被攝體於畫面中央時進行測光，保證即時被攝體明顯地比背景更亮或更暗也能獲得最佳曝光。		
圖像設定	鮮艷	使用增強的對比度、鮮明度以及鮮艷度拍攝色彩濃烈豔麗的照片。		
	標準	正常對比度、鮮明度和鮮艷度。		
	自然	以較低的對比度、鮮明度和鮮艷度生成柔和的圖像。		
	黑白	拍攝黑白照片。對比度和鮮明度可手動進行調節。		
	黑白（TE）（色調效果）	生成棕色、紅色、綠色、藍色或紫色的單色照片。鮮艷度、對比度和鮮明度可手動進行調節。		
	設定1／2	對鮮艷度、對比度、鮮明度、彩色和色調進行單獨調整以建立自選設定並在需要時恢復。	彩度／對比／銳利度／個別色設定（色相／彩度）自選設定	
連拍	OFF	—		
	連拍	按住快門按鈕期間，相機會連續拍攝。		
	M連拍加（增加記憶回播連拍）	按住快門按鈕期間，相機會連續拍攝。釋放快門按鈕前拍攝的連續靜止圖像會保存為一個MP檔案。M連拍加可選擇設定為M連拍加（高）或M連拍加（低）		
包圍式曝光	OFF	—		
	AE-BKT	相機使用存在指定差異的曝光值記錄照片的3個檔案。	±2.0EV（三張照片可分別設定）	
	WB-BKT	相機為每張照片記錄三份副本：第一張帶偏紅的暖色調，第二張在攝影功能表中當前所選的白平衡設定下記錄，第三張帶偏藍的冷色調。當發現難以選擇正確的白平衡時，請選擇該選項。		
	CL-BKT	同時以黑白和彩色記錄照片，或以黑白、彩色和單色調記錄照片。		
閃燈補償	±2.0EV	調整閃光燈光量。		
手動閃燈量	FULL～1/64	手動設定調整內建閃光燈光量。		
快門簾設定	先簾／後簾	設定閃光燈發光的時間。		
減少噪點	OFF／AUTO／弱／強／MAX	攝影時減少噪點的設定		
減少噪點ISO	全部／ISO201以上～ISO3200	當減少噪點設定為強或弱的時候，ISO設定應用最小感光度。		
自拍	1～10張／間隔5～10秒	自拍的張數，間隔的設定。		
間隔攝像	5秒～1小時（5秒為一個單位）	在自定的時間間隔下可自動攝影。		
加印日期攝像	關／日期／時間	在圖像右下可加入拍攝時間。		
曝光補償	±4.0EV	曝光在±4的範圍內，可調節至1/2或1/3EV來補償。		
白平衡	自動	相機自動調整平衡。		
	多功能AWT	相機調整白平衡以解決畫面不同區域的光線差異。		
	戶外	在白天晴空下拍攝時使用。		
	陰天	在白天多雲天氣下拍攝使用。		
	白熾燈1／2	在白熾燈的環境下使用。		
	螢光燈	在螢光燈的環境下使用。		
	手動設定	手動設定白平衡。		
	進階設定	可選擇包括白熾燈、戶外、陰天等16個階段的設定值。		
白平衡補償	藍／棕／紅／綠補償	用各種顏色來補償色調。		
ISO感度	自動	依攝影環境相機會自動設定感度。		
	自動-高	比自動設定有更高限度的感度設定。		
	ISO-LO	相當於用ISO100攝影。		
	ISO200／250／320／400／500／640／800／1000／1250／1600／2000／2500／3200	用設定的ISO攝影。		
放大表示倍率	2倍／4倍／8倍	放大圖像中央部份的倍數設定。		
輔助對焦	關／開	強調輪廓或對比，輔助對焦。		
周邊照明	±3	圖片周邊的亮度，可+3的範圍來補償。		
變形修正	桶形-高／桶形-中／桶形-低	圖像周邊容易發生的筒形歪斜補償。		
	關	無變形修正。		
	線形-高／線形-中／線形-低／	圖像周邊容易發生的線形歪斜補償。		
色差修正	R-±4／B-±4	配合圖像四角顏色，用紅色、藍色或其他顏色以±4的範圍來補正。		
使用閃光燈時快門速度限制	自動、1/2、1/4、1/8、1/15、1/30、1/60、1/125	為了防止手震，在閃光燈發光時可設定至慢速的快門速度。		

以淺顯易懂、循序漸進的方式，搭配質感俱佳的圖文設計和印刷，
讓讀者在獲取實用知識之餘，同時坐收賞心悅目的視覺效果。
目前已出版寵物、家庭田園、瑜伽、跑步、自行車等相關書籍，
未來還會針對更廣泛的休閒品味領域，推出更多精采作品，敬請期待！

世界名家椅 經典圖鑑

從包浩斯到北歐設計，
多采多姿的中世紀與日
系經典作品，從源起到
特色，幫您創造出獨一
無二的室內風格。

全彩 208 頁
NT$360

陽台盆栽種植DIY

只要了解它的特性就能
輕鬆掌握和植物融洽相
處的訣竅。從第一個組
合盆栽開始，創造專屬
自己的小庭園吧！

全彩 232 頁
NT$350

了解狗狗的想法

您知道狗狗也有喜怒哀
樂嗎？狗狗如何表達情
緒？本書為您解開狗狗
的大小秘密！增進您與
狗狗之間的感情！

全彩 224 頁
NT$360

貴賓犬飼養書

充分瞭解貴賓犬的習性
是與牠們融洽相處的第
一步。本書讓您學習到
必要的知識，成為一名
瞭解愛犬的飼主。

全彩 240 頁
NT$350

輕鬆跑馬拉松

按照現在的跑步實力，
選定訓練計畫，跟著我
們一起按部就班，輕鬆
挑戰42.195km的路程，
不再是夢想！

全彩 192 頁
NT$360

全方位瑜伽

瑜珈是幫助妳達成身心
暢快，全面掌控身體及
心靈的最佳途徑。就從
本書所收錄的體位法開
始實踐吧！

全彩 240 頁
NT$360

自行車減肥

自行車運動不但可有效
燃燒脂肪，讓身體曲線
緊實有致，還能舒緩壓
力，對身心好處多多，
您一定要試看看！

全彩 184 頁
NT$360

輕鬆變身 纖腿系美人

本書介紹多種簡單的美
腿小運動，在家輕鬆練
習，讓每個人都能擁有
夢想中的性感俏臀和勻
稱雙腿！

全彩 160 頁
NT$280

※各大連鎖書局獨立、書局均有販售

戶名:樂活文化事業股份有限公司
郵政劃發:50031708

地址:台北市106大安區延吉街233巷3號6樓
訂購服務選線:(02)2705-9156、2325-5343

趣味教科書系列

HOW TO BOOK Series

咖啡知識大全

一同探索咖啡引人入勝的奧妙之處，詳細介紹所有關於咖啡的知識及調法，是品味生活的讀者必備讀本。

全彩 200 頁
NT$320

葡萄酒知識大全

藉由葡萄品種來瞭解特性，是選擇喜歡葡萄酒的第一步。由淺入深帶您一同開啟葡萄酒的知識大門。

全彩 200 頁
NT$320

葡萄酒的最佳良伴

本書為大家說明葡萄酒與下酒菜之間密不可分的關係，是專門為喜愛葡萄酒的人士所精心製作的一冊書籍。

全彩 200 頁
NT$320

在家動手做天然酵母麵包

天然酵母麵包充滿各式各樣的魅力，從培養方法、烘烤麵包到期待成品的過程，所有大小事從這本都可以瞭解！

全彩 192 頁
NT$360

公路車完全攻略

本書為您詳細介紹路上最高速自行車－公路車內容涵蓋選購公路車、騎聘路線與維修保養，入門者絕對不要錯過！

全彩 208 頁
NT$380

輕鬆玩露營

收錄所有露營的實用知識，從選擇裝備、各式器材的使用方法及如何享受愉悅的時光，露營其實一點都不難！

全彩 240 頁
NT$360

釣魚人養成書

從零開始，跟著本書學習各種魚的釣法，從中發掘出最適合自己的玩法，充分品味釣魚人才能體驗到的無窮樂趣。

全彩 240 頁
NT$360

登山健行輕鬆趣

登山健行可說是戶外活動的基本，不論是容易攀爬的小山或是難以征服的高山，其攻頂方式皆詳盡地記載於書中。

全彩 208 頁
NT$320

H8 PUBLISHING 樂活文化 樂活文化事業

感謝各位購買
「GXR PERFECT MANUAL」

帶著心愛的相機拍出具水準的照片，這是非常快樂又讓人期待的時刻，攝影師藤田一咲本人也是 GXR 的愛用者，本誌特地邀請他透過「GXR 的時間」專欄，展示各類實地用 GXR 所拍攝的精彩作品，並介紹 GXR 與新鏡頭模組的特長。如果各位透過本誌的介紹，對於 GXR 有更深入的了解，並能沉浸於拍照的快樂時光，是我們最大的榮幸，感謝各位的閱讀。

執筆者後記：藤田一咲

本誌刊頭的照片都是用 GXR 所拍攝（拍攝資訊如下）。各位不妨親身體驗 GXR 的魅力，並感受其優異的性能，希望本誌能成為其中的原動力。
DATA P7：GXR · S10 · F3.5 · 1/1 620 秒 · +1.3 · ISO 200 · 室外 · 石垣島 ／ P51 GXR · P10 · F7.4 · 1/20 秒 · +1.7 · ISO100 · 室外 · 東京

RICOH
GXR
PERFECT MANUAL
GXR 完全指南

LOHO PUBLISHING 樂活文化

Staff

樂活文化 編輯部◎編

董事長 ／ 根本健
總經理 ／ 陳又新

原著書名 ／ GXR パーフェクトマニュアル
原出版社 ／ 枻出版社 EI Publishing Co.Ltd.
作　　者 ／ CAMERA編集部◎編
譯　　者 ／ 楊家昌、黃鏡蒨
企劃編輯 ／ 道村友晴
執行編輯 ／ 謝其恩
日文編輯 ／ 楊譽豪、黃怡珮
美術編輯 ／ 蔡函妍

財務部 ／ 王淑媚
發行部 ／ 黃清泰
發行·出版 ／ 樂活文化事業股份有限公司
地　址 ／ 台北市106大安區延吉街233巷3號6樓
電　話 ／ (02)2325-5343
傳　真 ／ (02)2701-4807
訂閱電話 ／ (02)2705-9156
劃撥帳號 ／ 50031708
戶　名 ／ 樂活文化事業股份有限公司
台灣總經銷 ／ 大和書報圖書股份有限公司
地　址 ／ 新北市新莊區五工五路2號
電　話 ／ (02)8990-2588
印　刷 ／ 科樂印刷事業股份有限公司

售　價 ／ 新台幣350元
版　次 ／ 2011年12月初版
版權所有 翻印必究

Printed in Taiwan

藤田一咲　Special Thanks

Momo	Thérèse
Michel	Jeanine
Sarah	Noë
今中　理繪	佐原　遙
佐原　喜美子	外間　みよ子
藤谷　美子	小山　秀一
hana	藤森　幹二
岡本　明彥	福井　良